陶瓷研究 · 鑑賞叢書

陶瓷研究‧鑑賞叢書

中國陶瓷綜述

本書作者以時代先後為
經，各朝代代表陶瓷品種
類別為緯，為中國陶瓷發
展，做一深入淺出之綜
述。上溯新石器時代的原
始陶器，下至二十世紀初
的陶瓷，透過精闢入微的
文字解說，以及作者精心
搭配的彩圖實例，幫助讀
者一窺博大精深的中國陶
瓷之堂奧，飽覽中國陶瓷
之美，是一本不可多得的
案頭工具書。

陶瓷研究‧鑑賞叢書
5

中國陶瓷綜述

作者◉朱裕平

藝術圖書公司◉出版

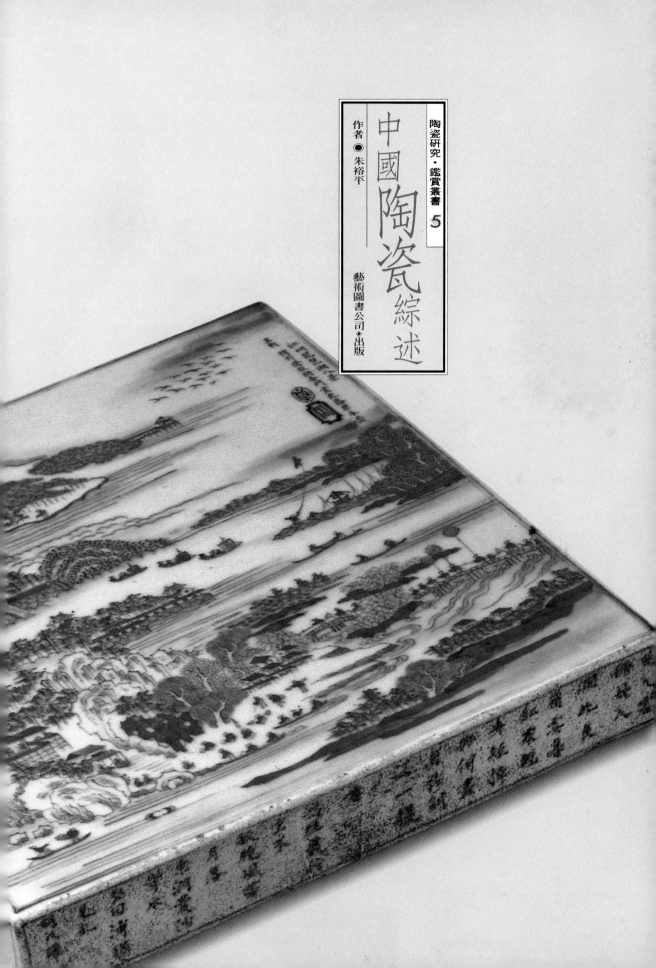

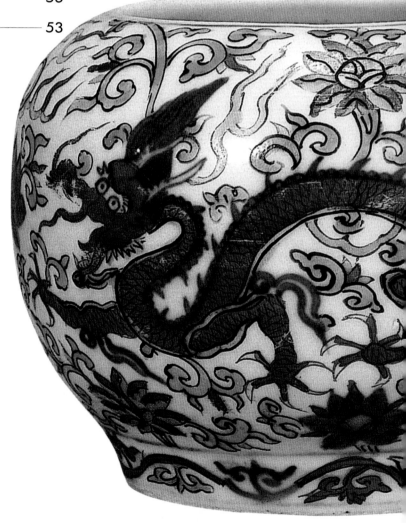

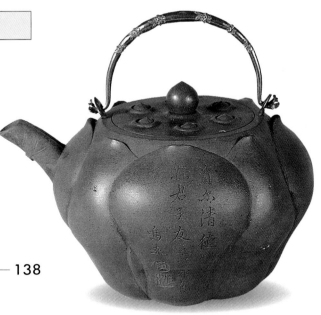

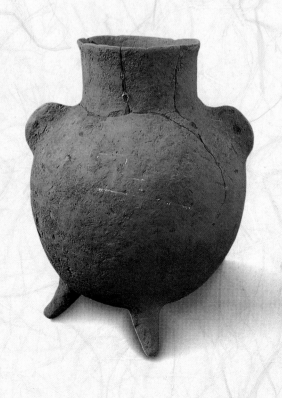

新石器時代的原始陶器

《約10000年～4000年前》

我國陶器的發明大約可追溯到一萬年前。這時人類剛進入使用精細石製工具的新石器時代。原始農業的出現和定居生活的開始，促進了陶器的誕生。

近三十年來的一些重大考古發現，向我們展示了一萬年前先民的業績：

1977年江蘇省溧水縣神仙洞遺址出土一片帶有原始性質的泥質紅陶，經測定距今11000年左右；1962年江西省萬年仙人洞洞穴下層遺址，出土的摻有石英粒的褐紅色粗陶，距今約8800年；1976年廣西桂林市甑皮岩洞洞穴遺址出土的繩紋粗陶距今有8700年的歷史；黃河流域，距今8千年左右的原始陶器更是屢見出土。

迄今發現的新石器時代的文化遺址有六千多處，幾遍及全國，出土的原始陶器有紅陶、彩陶、灰陶、黑陶、白陶等品種。

1 紅陶

紅陶在新石器早期文化遺址中發現較多，以裴李崗文化和磁山文化爲代表，另外仰韶文化、馬家濱文化、大溪文化及東南地區的山背文化都是以紅陶爲主。

紅陶一般以手製成型，外形粗糙，燒成溫度低，呈紅色或紅褐色，是最原始的陶器。

河南新鄭裴李崗的紅陶有泥質紅陶和夾砂紅陶兩種，手製，器壁厚薄不均，器表素面爲主，少數飾有劃紋、箆點紋、指甲紋和乳丁紋。代表性的器型有球腹小口雙耳壺、圓底鉢、三足鉢、深腹罐等幾種。（圖❶）

河北武安磁山發現了夾砂紅褐陶和泥質紅陶，手製成型，圓形和橢圓形盂是典型器物，均直壁平底，下有支座，實心底或圈足底都有。

2 彩陶

彩陶是一種用彩繪作裝飾的陶器。彩色以赭紅、黑色爲主，另有白色與橙黃色。彩陶的陶質一般是泥質紅陶，也有灰陶。大多數彩陶是在器物外壁彩繪，仰韶文化中有些器物在內壁彩繪。

我國目前發現最早的彩陶是河姆渡文化的，距今6000～7000年。河姆渡文化在長江下游，是新石器早期文化，1973年發現于浙江餘姚河姆渡村。這種彩陶是外施灰白陶衣的夾灰黑陶，用咖啡色和黑褐色彩繪，紋飾大多是變形的動植物紋。

仰韶文化遺址是瑞典地質學家安達遜博士1921年發現的，在河南澠池縣仰韶村，距今約5400～7000年。仰韶文化彩陶的紋飾有人面紋、魚紋、鹿紋和蛙紋等，造型奇異怪誕，帶有神秘色彩。在河南、陝西、山西、河北和甘肅東郊都發現了這種類型的彩陶。（圖❷）

除河姆渡文化和仰韶文化外，黃河流域和長江流域的廣大地區都發現過彩陶，按紋飾的風格可以分成三個類型。

1.中原地區彩陶紋飾有魚、鹿、鳥等動物紋，以旋花紋和對稱的連葉紋圖案爲代表。

2.西北地區彩陶紋飾除變形的人紋、蛙紋

❶ 紅陶雙耳三足壺

裴李崗文化　中國歷史博物館藏　1987年河南省新鄭裴李崗文化遺址出土

泥質紅陶，手製，球腹，小口。器表磨光，因水蝕，表皮多已剝落。此壺爲當時的生活用具。

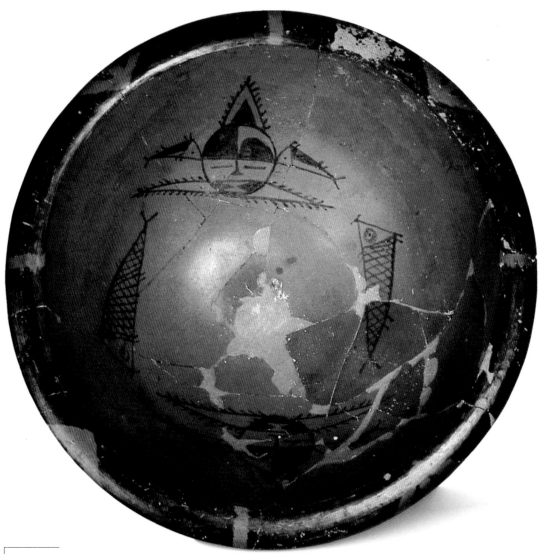

❷ 彩陶人面魚紋盆
仰韶文化半坡類型　中國歷史博物館藏

　盆中繪有黑彩人面紋和魚紋，人面紋
頭上有三角形飾物，耳傍有小魚。
魚紋是半坡彩陶中最突出的紋飾，
人魚合體的奇異設計反映了漁
業生活對先民的重要意義。

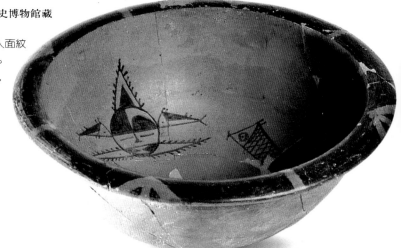

外，以平行波浪紋、水草紋、螺旋紋、同心圓紋和罔狀紋爲代表。

　3.東南沿海地區彩陶紋飾很少具形的動植物紋，一般爲點、線、三角形、菱形等幾何形，經組合成各種對稱的有規律的圖案。

的流量，這需要較高的技術，直到新石器時代晚期文化中才占主要地位。夏、商、周的陶器生產中灰陶是最重要的品種，作爲建築材料，灰陶的生產一直延續到現在。

3　灰陶

　灰陶和紅陶、黑陶的胎土成份大體一樣，因燒成條件的區別而呈不同的胎色。灰陶燒製時必須適當控制進入窰內空氣

❸　灰陶剔刺紋鏤孔豆

　崧澤文化　上海博物館藏　1976年上海市青浦縣崧澤文化遺址出土

　豆把上有三角形和圓形的鏤空紋飾，具有崧澤文化的特徵，四周另飾剔刺紋，造型莊重、瑰麗。

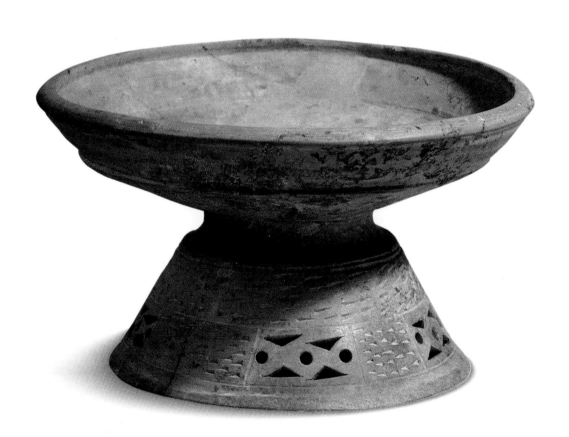

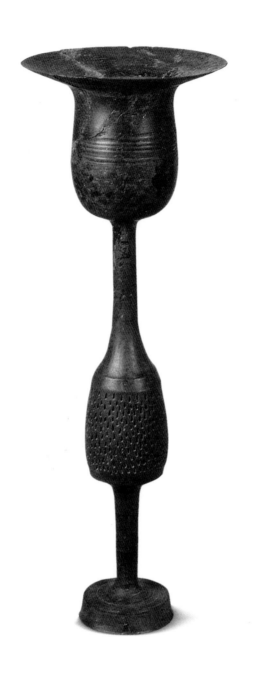

❹ 黑陶蛋殼杯
龍山文化　高26.5cm　山東省博物館藏
山東省日照市出土

細泥黑陶，製作精美，薄如蛋殼。由敞口杯、
透雕中空的柄腹和盤狀底座三部分組成，輕巧
纖秀，亭亭玉立。

灰陶分泥質灰陶和夾砂灰陶兩大類，前者用
作飲器、食器、盛儲器和其它用器，後者僅用
作炊器和部分飲器。這時灰陶大多是手製，口
沿部分經修整，器表有繩紋、籃紋等裝飾。（圖
❸）

最重要的灰陶出土遺址有中原龍山文化、屈
家嶺文化和東南地區的石峽文化、曇石山文化
等。

4 黑陶

黑陶因燒成條件控制嚴格，
直至新石器時代晚期才出現。
黑陶的燒製成功，標誌著陶器
燒製技術的成熟。黑陶分兩
類：一類胎骨和胎表均爲黑色；另一類胎表爲
黑色，胎骨爲紅色或灰色。

第一類黑陶以山東龍山文化、大汶口文化、
中原龍山文化、屈家嶺文化、馬家濱文化爲典
型。山東龍山文化細泥薄壁黑陶的製作水平很
高，胎土經嚴格淘洗，以輪製坯，胎壁厚僅0.5
～1毫米，表面烏黑發亮，有蛋殼黑陶之稱，其
中大寬沿的高柄杯是代表作品。（圖❹）

第二類黑陶又稱黑皮陶或黑衣陶，在良渚文
化、大汶口文化、大溪文化和馬家濱文化中多
見。良渚文化1936年發現於浙江杭州，出土的
灰胎黑衣陶燒成溫度低，灰色胎，胎質軟，陶
衣呈灰黑色，容易脫落。

黑陶工藝在商代以後逐漸衰弱，戰國曾一度
再現。

5 白陶

白陶的胎骨和器表均白色，以瓷土和高嶺土爲原料，新石器時代早期即出現，夏、商時發展至鼎盛，商以後逐漸少見。

最早的白陶製品是在浙江桐鄉羅家角遺址發現的，距今7000年左右，上有刻製的文字符號。另外在大溪文化、仰韶文化、山東大汶口文化、龍山文化中均可見到白陶。大汶口文化1959年發現，在山東寧陽堡頭村，白陶在其晚期出現，器物製做精良，上有圓或三角形的鏤空，這是大汶口陶器的一個重要特徵。(圖❺)

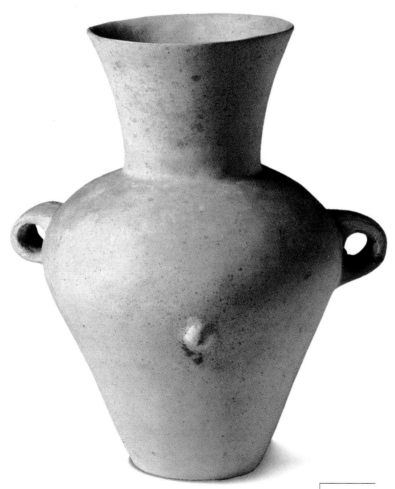

❺ 白陶背水壺
　大汶口文化　高19.3cm　中國歷史博物館藏　山東省泰安縣大汶口文化遺址出土

細白陶，器表打磨光滑，製作規整，光素無紋飾，屬新石器時代晚期作品。

新石器時代的原始陶器

【十五】

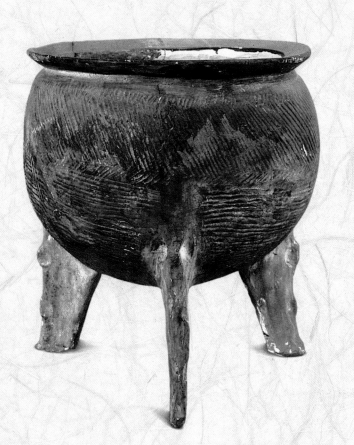

夏商周春秋的陶瓷

《公元前21世紀～公元前476年》

大約在公元前21世紀，黃河中下游地區的夏族，通過部落聯盟形式，建立了夏王朝。在夏代遺址中，發現了青銅器、陶器和骨器的工場，說明當時手工業已相當發達。在這些手工業行業中，集中反映夏代文化特點和工藝水平的是青銅器製造業，標誌我國青銅時代的開始。

夏商周三代青銅器均精雕細刻，因而費時費力，以當時生產能力講還不能大量生產，日常使用最普遍的仍是陶器。這時灰陶、白陶和印紋陶都有很大發展。

商代中期原始瓷器燒製成功，則是我國陶瓷發展史上具有劃時代意義的大事。

1 灰陶

夏代陶器以泥質灰陶和砂質灰陶為主，另有黑陶、棕陶和極少量的紅陶。灰陶常見器物為鼎、罐和甑。表面裝飾主要是壓印籃紋、方格紋和繩紋。有些器物在器身加堆紋、劃紋和弦紋。（圖❻）

商代早期陶器以泥質陶器為主，中後期砂質陶器漸漸增多，還有一些是夾砂粗紅陶。表面紋飾以繩紋為主，早期的繩紋較粗，中後期的較細。商代中期盛行獨有的饕餮紋、雲雷紋、方格紋，這在商代的早、晚期則很少見。器物有鼎、罐、甑、甗、鬲，造型以圓底、圈足和袋狀足為主要特徵。

西周陶器以泥質灰陶和砂質灰陶為多，有少量紅陶，西周前期也偶見泥質黑陶。器表一般是粗繩紋，另見劃線紋、篦紋、弦紋和刻劃的三角紋。

春秋陶器以泥質灰陶為主，砂質灰陶次之，另有少量夾砂紅陶和夾砂棕灰陶。造型以平底

器和袋狀三足器（鬲）為主。器表裝飾比西周更簡單，主要是粗繩紋和瓦旋紋。

2 白陶

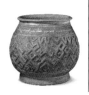

白陶在新石器時代已出現，器表都光素無紋飾，基本上採用手製，以後則用泥條盤製和輪製成型。

夏的白陶器胎質都很堅細，胎壁也較薄。造型多係鬶，盉，斝等酒器。

商代早，中期的白陶與夏的白陶有許多相似之處，爵是新出現的器型。商代後期是白陶的鼎盛時期，河南安陽殷虛出土的器物製作都很精美。這些白陶的胎質純淨潔白而細膩，紋飾採用凸雕，由纖細的底紋和粗獷的主題紋結合而成。底紋為雲雷紋、曲折紋等幾何紋，主題紋則是饕餮，夔龍，觶等動物紋。器物凝重華貴，是仿製同期青銅禮器的產品。器型增加了罍、壺、卣、觶等，多為上層統治者所用。（圖❼）

西周起白陶已基本停止生產。

3 印紋陶

印紋陶的胎質堅硬，胎土中有較多的鐵質，燒成後呈現褐色（依燒製溫度高低分別出現紫褐色、灰褐色、紅褐色和黃褐色），器表拍印以幾何圖形為主的紋飾。

印紋陶在新石器時代晚期出現。相當於夏代時期的江西清江築衛城遺址中，出土過器表拍印葉脈紋（或稱人字紋）的硬陶片，距今約4000年。

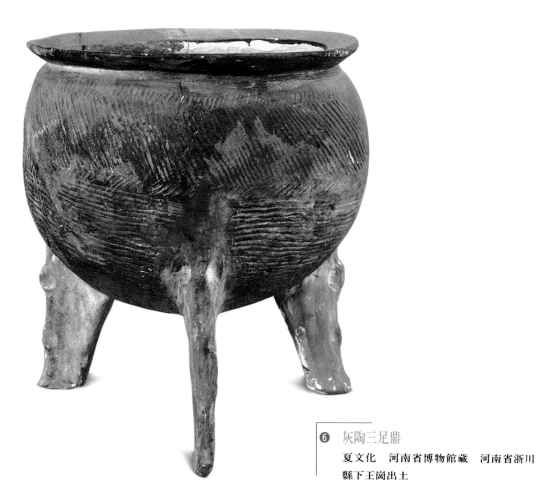

❻　灰陶三足鼎
　　夏文化　河南省博物館藏　河南省淅川
縣下王崗出土

　　為夾砂灰陶，圓底，侈口，鼎足扁稜形，外
稜上有鋸齒狀突起，器身有繩紋，係當時常見
紋飾。

❼　白陶幾何紋瓿
　　商　故宮博物院藏　河南省安陽出土

　　陶質潔白細膩，製作工致，由粗細兩種紋飾
組成，線條剛健有力，花紋錯落妥貼，和同期
青銅器類似。

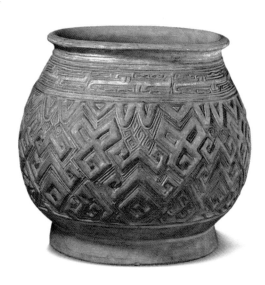

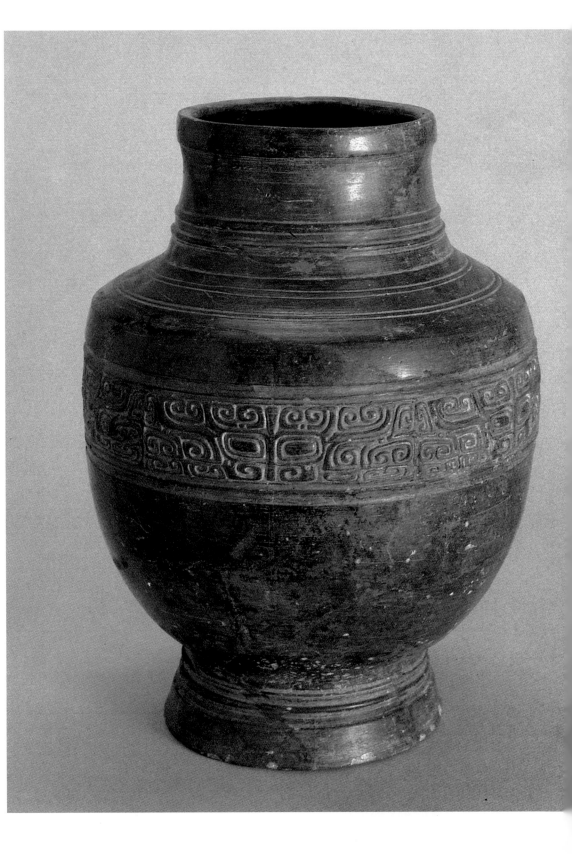

商代印紋陶在黃河中下游地區和長江中下游地區都有發現，尤以長江中下游地區為多。這時印紋陶上的紋飾有葉脈紋、雲雷紋、方格紋、曲折紋和回紋等。（圖❽）

西周時期印紋陶主要發現於南方地區，北方已較少生產。長江中下游的江蘇、浙江、江西等地的西周文化遺址多有出土。西周印紋陶的紋飾有雲雷紋、方格紋、回紋、曲折紋、菱形紋、波浪紋和夔紋等，有些器物上印二、三種紋飾。器物多為平底，有甕、罐、瓿等，器型高大，有的高達99厘米。

春秋印紋陶盛行于長江中下游和東南沿海一帶的吳越地區，江蘇、上海、浙江、江西和東南沿海的福建、廣東等地的文化遺址中都發現過。胎質有紫褐色、灰褐色和紅褐色，印紋除西周時常見的雲雷紋、葉脈紋、小方格紋、曲折紋、席紋和回紋外，又新增了大方格紋和布紋。

4 原始瓷

瓷器和陶器相比，胎具有緻密不吸水，顏色白淨，較高的機械強度等特點，外面施有結合緊密的釉，具有更高的使用價值。

原始瓷在商代中期出現，這時的原始瓷胎呈灰白色或灰褐色，個別的白中含黃。釉色以青綠色為主，另有少量的豆綠色、深綠色和黃綠色。胎上大多印有方格紋、籃紋、葉脈紋、鋸齒紋、弦紋、席紋、S形紋、圓圈紋和繩紋。（圖❾）

西周時期的原始瓷與商代大體相似，在紋飾上增加上了乳丁紋、曲折紋等。

春秋時原始青瓷的胎質已很細膩，器物成型由泥條盤築法改為輪製法，因而器形規整，胎壁薄而均勻。胎質以灰白為主，有一些黃白色和紫褐色。釉有青綠、黃綠和灰綠幾種。胎上印紋主要是大方格紋和編織物紋。

春秋晚期開始，原始瓷進入全盛時期。

❽ 印紋陶罍

商　高31cm　河南省博物館藏　河南省鄭州出土

泥質灰陶，頸、肩和圈足外壁均有弦紋，腹部中段印有二方連續饕餮圖案，紋飾精緻，造型端莊。

❾ 青褐釉原始瓷尊

商　高28cm　鄭州市博物館藏　河南鄭州市銘功路商代墓出土

肩部外凸，有明鮮稜角。口沿內見弦紋，器身拍印席紋，外施青褐色釉。

戰國秦漢的陶瓷

《公元前475～公元220年》

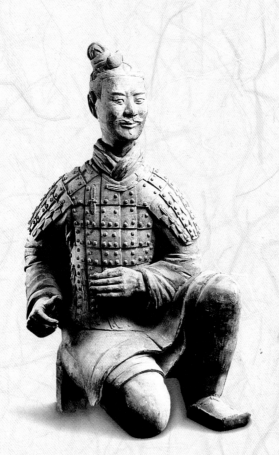

戰國起鐵器工具開始廣泛應用，對農業和手工業生產起了極大的促進作用，被稱為鐵器時代。陶瓷業是當時的重要手工業，已向商品化發展，除建立不少規模巨大的官辦製陶工場外，還出現許多一家一窰的私營小作坊。

戰國秦漢時不但陶瓷器的產量大增，質量也大為改觀，取得驚人成就：戰國時彩繪明器仿銅器和漆器，工藝上有很多突破，可以和清乾隆的仿生瓷媲美；秦兵馬俑雄偉壯觀被譽為世界第八奇觀；秦漢建築陶瓷的製作和紋飾都非常精美，秦磚漢瓦在中國古代文化中占有很高地位；漢代的低溫鉛釉陶的技術相當成熟，存世的作品無一不精；東漢青釉瓷的燒製成功，則使中國陶瓷業由原始階段進入了成熟階段。

1 彩繪陶

中國古代盛行厚葬，夏、商、周三代墓中動輒以成百銅器隨葬。戰國開始用陶製明器代替銅器隨葬。貴族所用明器都製作精良，外加彩繪，是不可多得的藝術品。

戰國時青銅製造中採用錯金銀、鑲嵌、線刻等新方法，漆器製作也有改革，這些工藝被用到陶器的製作上，出現完全新穎的彩繪陶。

戰國彩繪陶採用磨光、暗花、硃繪、粉繪等方法，使器物看上去有銅器或漆器的效果。這時常見的裝飾紋樣有旋渦紋、三角紋、矩形紋、水波紋、方連紋、S紋、雲雷紋、龍鳳紋等。經過多種手段裝飾的陶器都色澤艷麗，絢美精緻。（圖❿）

陶明器均成套出現，最普通的是鼎、豆（或盆、簋、敦）、壺的組合。

作明器的彩繪陶到漢代仍很流行，以仿漆器紋飾為特徵，紋飾以朱、白繪製，線條流暢，構思巧妙。

2 秦兵馬俑

上古有人殉的陋俗，以後逐漸用陶俑代替。陶俑在夏商周三代有少量生產，秦漢時大盛，近年各地均有不少出土，最有名的當推秦始皇陵的兵馬俑。

公元前221年，秦統一中國，動用全國之力修造萬里長城，同時營造了規模巨大、氣勢恢宏的阿房宮和秦始皇陵。

1974年3月，陝西臨潼縣宴寨西楊村農民在田裡打井時，掘出了泥製人頭，經認定是秦時遺物，這樣沉睡地下2300餘年的秦兵馬俑才公諸於世。

兵馬俑有三個坑，總面積一萬四千多平方米，估計有近萬件俑。

兵馬俑組成38路縱隊，陶馬四匹一組，後拖戰車，前有鋒後有衛，左右有側翼，形成一個車千乘，騎萬匹的雄偉軍陣，再現了「秦王掃六合，虎視何雄哉」的磅礴氣勢。

陶俑身高1.8米上下，馬身高1.5米，長2米，完全如真人真馬。陶俑屬泥質灰陶，質地堅硬。兵馬俑不是模製，均單個雕塑而成，所以能神

❿ 彩繪陶壺

戰國 首都博物館藏 河北省昌平縣松園戰國墓出土

為大型仿青銅禮器的硃繪陶壺。高達71厘米，造型挺拔俊美，製作精良工致，器身硃繪紋飾，多有脫落。

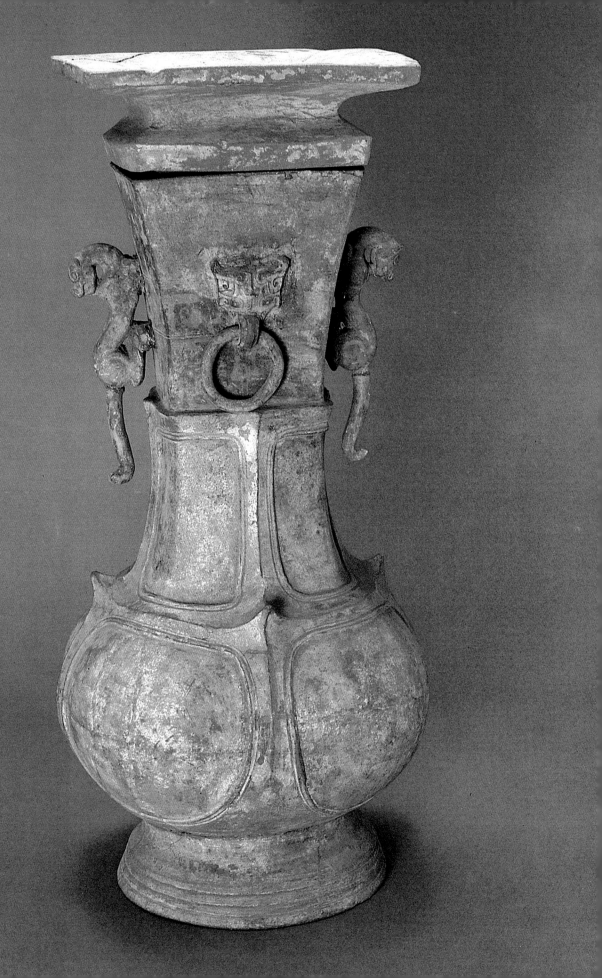

態多異。俑像分將軍、將官、兵士幾種，五官、服飾、兵器都精工細作，無不栩栩如生。馬俑造型與現存甘肅的河曲馬相似，膘肥體壯，堅耳睜目，生氣勃勃。（圖**⓫**）

3 │ 畫像磚

秦漢時大興土木，秦時的阿房宮、漢時的長樂宮、未央宮和建章宮，都豪奢空前，眞是「咸陽宮闕郁嵯峨，六國樓臺艷綺羅」。當時又盛厚葬，寢陵墓室相當考究。這樣宮闕樓臺、寢宮墓室的磚瓦也就精益求精，在今天看一磚一瓦都是不可多得的無上珍品。

戰國開始製造空心磚，採用印模法製作。在製作時把圖畫陰刻在印模上，在磚坯半乾時壓印而成。秦代的空心磚有幾何形紋、龍鳳紋、狩獵紋、宴客紋等。漢代空心磚的紋飾更豐富多彩，取材非常廣泛，建築人物、狩獵馴獸、擊刺樂舞、車馬出行、禽獸雞鬥、神話傳說無所不包。

四川和河南出土的漢代畫像磚具有更高的藝術價值。有一種方磚高約42厘米，寬約48厘米，造墓室用，以社會經濟、社會風俗和神話故事爲內容，如農事、弋射、採蓮、宴樂、觀伎、騎吹、西王母、女媧等。另有一些長20～40厘米，寬6～10厘米的條形磚，畫面稍簡，但也具有很高的藝術價值。（圖**⓬**）

有些漢磚印有紀年銘，書法精美，變化多端，完全可以和三代青銅器上的吉金文字比美。

4 │ 秦漢瓦當

瓦當是筒瓦頂端下垂的部分，一般稱爲筒瓦頭，可以蔽護屋檐，防止屋面雨水滲漏，增加了建築物的牢固和美觀。瓦當在周代就已使用，戰國至秦漢廣築宮室寢廟，瓦當的使用也到了鼎盛時期。

陝西是秦漢都城所在地，出土瓦當數量居全國之首，出土的地點包括秦都雍城、咸陽、秦始皇陵、西漢京師倉、漢長安城、漢長陵和甘泉宮等。

秦漢瓦當均爲陶質，堅硬緻密，胎骨沉重。瓦色有蔚藍、灰、深灰三種，有的在表面塗紅或塗堊。

秦漢瓦當多作圓形，少數半圓形。面徑在15～18厘米之間，也有較大的。秦始皇陵曾出土一枚夔紋瓦當，形狀爲大半圓形，高48厘米，寬60厘米，由左右對稱的夔鳳組成圖案，黑白迴轉得體，簡練深邃並蓄，是罕見的珍品。（圖**⓭**）

西周、秦、漢的瓦當紋飾各有特點：

1.西周瓦當一般以粗細繩紋爲飾，也有一些是重環紋。

2.秦代多爲鹿紋、鳥紋、魚紋、雙獾、四獸、夔鳳、鴻雁等動物紋和葉紋、蓮紋、樹木等植物紋。

3.漢代瓦當以文字爲主，包括宮殿名、官署名、祠墓名和吉語四類。

以雲氣紋爲主的圖案紋貫穿秦漢兩代。

秦漢瓦當歷來爲世人所寶。文人墨客更把它製成瓦硯用於瀚墨，是難得的文房珍品。

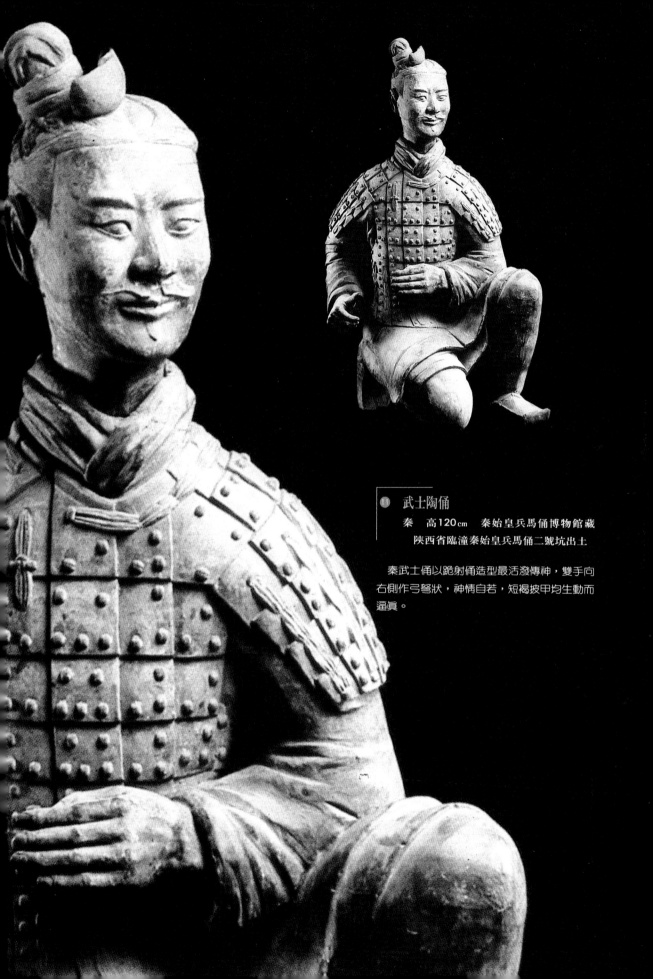

⑪ 武士陶俑

秦　高120cm　秦始皇兵馬俑博物館藏
陝西省臨潼秦始皇兵馬俑二號坑出土

秦武士俑以跪射俑造型最活潑傳神，雙手向
右側作弓弩狀，神情自若，短褐披甲均生動而
逼真。

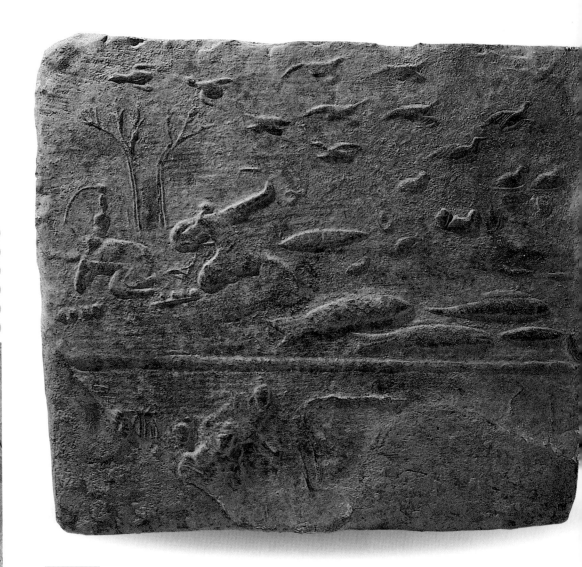

⑫　收穫畫像磚
　　漢　長45cm・寬41cm　中國歷史博物館
　　藏　四川省成都羊子山出土

　磚面紋飾模印而成，上半描寫弋射，下半描
寫收穫。人物、游魚、雁鶩、蓮池都姿態生動，
反映了四川漢代民俗。

⑬　秦始皇陵大瓦當
　　秦　高41.3cm・徑50.8cm　中國歷史博物
　　館藏　陝西臨潼出土

　所飾夔鳳紋飾布白勻稱，線條圓熟，遒勁瑰
麗，氣勢恢宏，可能是秦始皇陵園遺物。

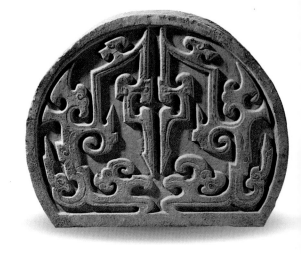

5 漢鉛釉陶

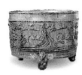

漢武帝時,陝西關中地區出現鉛釉陶,到東漢時,西北、中原以至湖南、江西地區均已流行。

鉛釉陶的釉呈翠綠色或黃褐色、紅棕色,釉層清澈透明,釉面光澤很強,晶亮照人。(圖⓮)

漢代的鉛釉陶均係隨葬明器,至今未發現實用器物。造形有食具和模型兩大類。模型如陶磨、水碓、作坊、樓閣、池塘、碉樓、家畜圈舍、倉、灶等無不生動有趣。甘肅武威雷台東漢末年墓曾出土一座高1.05米的樓院模型,外施翠色厚釉,樓院長方形,四周圍以院牆,牆角有方形望樓,其間飛橋相連,是很好的建築史資料。

在比較潮濕的墓葬中出土的鉛綠釉,表面會出現一層銀白色金屬光澤的物質,稱為「銀釉」。這種「銀釉」是鉛綠釉表面的一層半透明衣,可以用硬物刮去。銀釉用水沾濕,又會成綠色,這是漢鉛綠釉的一個特徵。

漢代的鉛釉在當時使用並不普遍,有些器物上刻有價錢,一具陶灶「值二百」,折合當時二石米或二畝地,實在稱得上是奢侈品。

6 東漢青瓷

瓷器在東漢出現,距今有一千八百餘年的歷史,目前發現的有確切年代的器物是「延熹七年」即公元164年紀年墓中的青瓷罐,外有麻布紋,肩加四繫。稍後的則有「熹平四年」(175年)墓出土的青瓷耳杯、「熹平五年」(176年)的青瓷罐和「初平元年」(190年)的青瓷罐。

這些器物都是越窰製品。越窰分佈在浙江上虞、餘姚、紹興一帶,從東漢後期開始燒瓷,經三國、兩晉、南朝、唐一直到宋,是我國南方青瓷的主要產地。

東漢的青瓷從原始青瓷脫胎而來,在器物製作、形制特徵、裝飾紋樣等方面一脈相承。這時的器物主要是各種日用器皿,如碗、罐、壺等。碗的底部均微向內凹。裝飾花紋有弦紋、水波紋和貼印鋪首幾種,與原始青瓷的裝飾手法幾無差異。用泥條盤築法成型的瓿、罍等器物,外壁拍印的麻布紋、杉葉紋和印紋陶的裝飾圖樣基本相似。(圖⓯)

東漢後期又燒製成功黑釉瓷,但較青釉瓷為粗。

⓮ 綠釉陶奩

漢 高15.6cm 故宮博物院藏

奩是古代婦女盛放梳妝物件的器具,漢代多為漆製,隨葬明器中以陶製模型替代。

這件陶奩以模印花紋為飾,罩翠綠釉,釉剝處見紅色陶胎。

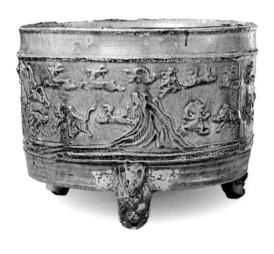

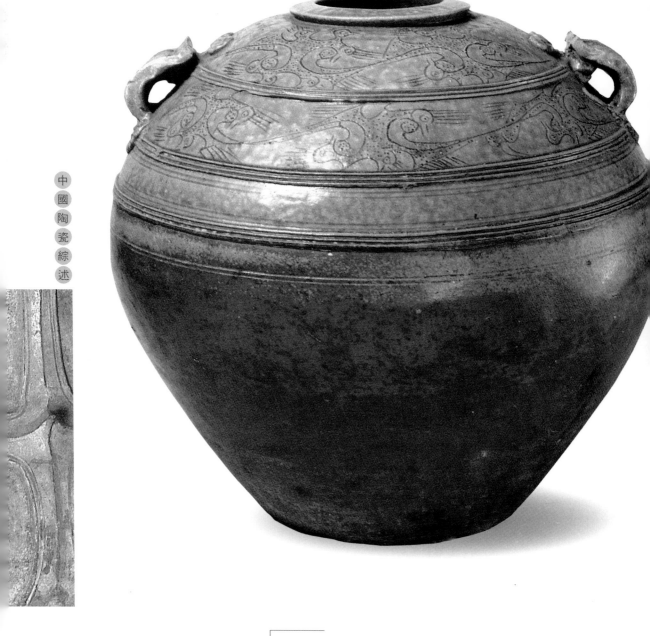

⑮ 雙繫原始青瓷罐

東漢　高32.2cm　故宮博物院藏

　　紅褐色胎，青黃色釉，器物下部露胎。獸面
套環紋雙繫，上腹有凸起寬弦紋三道，間飾多
頭一體飛鳥紋、虎頭紋，刻劃而成，刀法爽利，
紋飾清晰。

肆 三國兩晉南北朝的陶瓷

《公元220～589年》

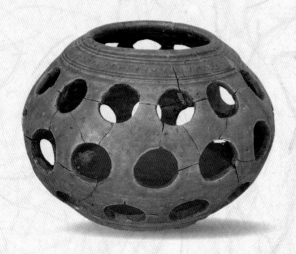

東漢末年靑瓷在越窰燒製成功，以後的幾百年中，越窰靑瓷是中國製瓷業的主流。

魏晉南北朝是中國歷史上大亂的時期，相對來說江南政局穩定，從而瓷業生產得到了充分發展。浙中的婺州窰，浙南的甌窰都已燒出成熟的靑瓷，與越窰齊名。除越地外，江西、江蘇、福建、四川、湖南都有規模可觀的製瓷業。

四世紀末，鮮卑族南下，結集漢族士族勢力，統一了黃河流域，建立北魏政權，使北方製瓷業得以崛起。山東等地燒出了簡樸實用的靑瓷，稍後又製成了白瓷和黑瓷，爲隋唐五代北方瓷業發展奠定了基礎。

1 │ 越窰靑瓷

越窰在浙江上虞、餘姚、紹興等處，這裡是古代越人居地，秦漢至隋屬會稽郡，唐改爲越州，故稱爲越窰或越州窰。

三國越窰靑瓷的胎骨已堅緻細膩，呈淡灰色，少數呈淡黃色的則胎較粗鬆。釉以淡靑爲主，另有黃釉或靑黃釉，釉純淨而均勻，胎釉結合緊密。出土的靑瓷虎子、靑瓷羊、蛙形水盂、熊形燈等動物造型的器物具有時代特徵，是這一時期的傑作。（圖❶）

西晉越窰靑瓷有不少變化：胎骨厚重，胎色灰或深灰色，釉層厚而均勻，呈靑灰色。以斜方格紋、聯珠紋、忍冬草紋、動物紋爲飾。器物中較有特色的是各種隨葬的明器。西晉的靑瓷穀倉上部堆塑亭台、樓閣、人物、禽獸，器形複雜，刻劃精細，體現了很高的工藝水平。供貴族子弟熏衣用的各種鏤空小熏爐也是很有特點的產品。

東晉中期靑瓷造型趨向簡潔，裝飾減少，紋飾多見弦紋，有少量的水波紋，晚期出現了蓮瓣紋。西晉後期出現的褐色點彩，這時得到了廣泛應用。器物以日用品爲主，明器已基本不見。（圖❶）

南朝越窰靑瓷施靑黃或黃釉。刻劃的蓮瓣紋是主要紋飾，褐色點彩仍是重要裝飾手段，彩點由東晉的大而疏改爲小而密。器物以各種碗、盤、罐、雞頭壺、虎子等日用器皿爲主。

2 │ 縹瓷和德淸黑瓷

縹瓷是指浙南溫州一帶所產靑瓷，溫州臨甌江，故又稱甌瓷。

縹瓷在魏晉南北朝時燒製，以東晉製品爲好。在製瓷史上，縹瓷靑瓷成名比越窰更早。晉代人很推崇縹瓷，晉代潘岳《笋賦》中有「披黃苞以授甘，傾縹瓷以酌醽」的句子，足見其鍾愛程度。

早期縹瓷的胎粗，釉色不穩定，有淡靑色和淡黃色等幾種，見剝釉現象。東晉縹瓷的胎色白中帶黃，釉透明，呈淡靑白色，部分靑綠色。到南朝時，縹瓷質量下降，釉色普遍泛黃且開冰裂紋，胎釉結合差。

位於杭嘉湖平原西端的德淸，從東晉到南朝初的一百多年中，燒製黑瓷和靑瓷，以黑瓷爲主。

德淸窰黑瓷的胎多呈磚紅、紫色或淺褐色。釉層厚，釉面滋潤，黑亮如漆。造型簡樸實用，很少有裝飾。德淸窰黑瓷在當時是深受歡迎的民眾用品。（圖❶）

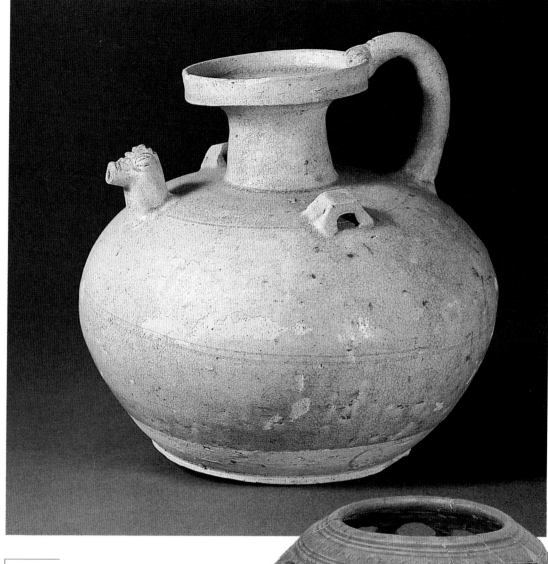

⑯　越窰青釉龍柄雞頭壺

　　東晉　器高22.2cm

　　細頸、盤口、鼓腹，器型豐滿。釉色青黃，散見剝釉處。肩有雙橋耳，飾弦紋及水波紋，柄上塑龍首，雞頭作流，設計巧妙。

⑰　越窰青瓷鏤空熏爐

　　東漢　器高15.6cm・徑11cm

　　各種熏爐在越窰青瓷中頗爲常見，發展至兩晉而大盛。這件熏爐釉色青綠，明亮而勻淨，造型規整，是東漢越窰青瓷的上乘之作。

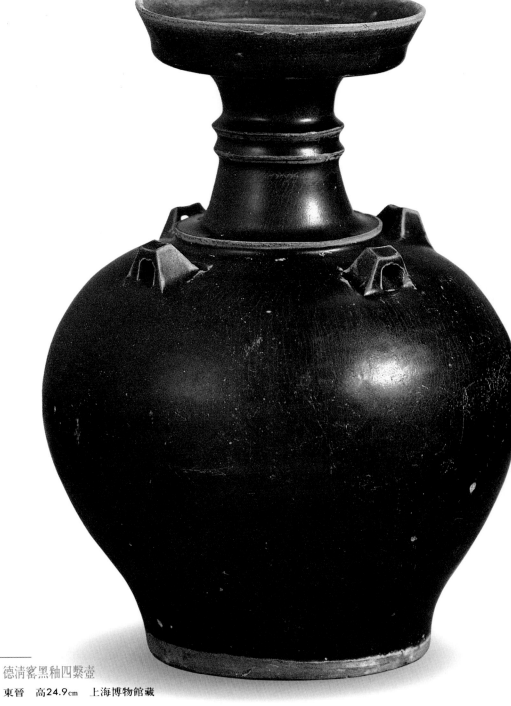

⑱　德清窯黑釉四繫壺

東晉　高24.9cm　上海博物館藏

　　釉色黑亮潤勻，稜角處露白筋。肩部有對稱
橋形繫四個，頸部飾凸弦紋三道，製作規整，
稜角分明，是德清窯的代表作品。

3 | 北朝的白瓷和黑瓷

魏晉時北方瓷業生產遠遠落後於南方，至北朝才開始較快發展，除青瓷外還出現了白瓷和黑瓷。

河南安陽北齊武平六年（公元575年）的范粹墓中曾出土一批北朝白瓷，有碗、杯、罐、長頸瓶等器物，造型與同期的北朝青瓷幾乎一樣。其中的三繫蓮瓣罐由肩至腹部堆塑成寬肥的蓮瓣，掛釉不到底，露胎處呈黃褐色。這些白瓷的胎細白，不使用化妝土，釉層薄處為白色，釉厚處呈淡青色至青色，因此還帶有原始的性質。（圖⓳）

白瓷的產生具有劃時代的意義，為以後青花、釉裏紅、五彩、鬥彩、琺瑯彩、粉彩等彩瓷的出現創造了條件。

黑釉在南方越窯製品中有發現，浙江德清窯在東晉和南朝時也生產黑瓷。北方在東魏時燒出相當成熟的黑釉瓷，1975年在河北贊皇縣的東魏（公元534～550年）墓裡，發現一塊黑釉瓷片，胎堅硬細薄，釉面漆黑光亮。稍晚的北齊崔昂墓中，發現一件黑釉四繫缸，器內外滿施黑釉，釉層厚，器上部為黑褐色，下部呈茶褐色。缸為倒梨子形，造型和同期南方德清窯產品不同，當北方窯所製。

4 | 北方的鉛釉陶

北魏恢復了一度停產的低溫鉛釉陶，和漢代相比，技術上有所改進。北魏鉛釉陶能將各種顏色的釉施於一器，或黃地上加綠彩，或白地上加綠彩，或黃、綠、褐三色並用，為唐三彩出現作了準備。（圖⓴）

北齊時，鉛釉陶製作更精，胎白質堅，釉色晶瑩，製作端整，造型優美，能和瓷器媲美。

北齊鉛釉陶最有代表性的是范粹墓的出土物。范粹墓出土的幾件黃釉壺係模製成型，扁圓形，高20厘米左右。壺的兩面均模印浮雕胡人樂舞的紋飾，神態生動，壺的胎質細膩，釉色透明，呈深黃色。存世品中另有一件綠釉模印人物紋扁壺在形制、紋飾上幾乎一樣，可能是同一窯口的產品。

北朝的鉛釉陶除河南外，山西、山東等地都有發現，胎均堅而細，釉透而亮，有些有小開片，造型簡樸，帶有北方陶瓷的特徵。

⓳ 白瓷蓮瓣罐

北齊　高19cm　河南省博物館藏　1971年河南省安陽北齊武平六年（公元575年）范粹墓出土

施釉較薄，釉白中微黃，有較亮光澤，造型別緻精美，是北朝瓷器中的佳作。

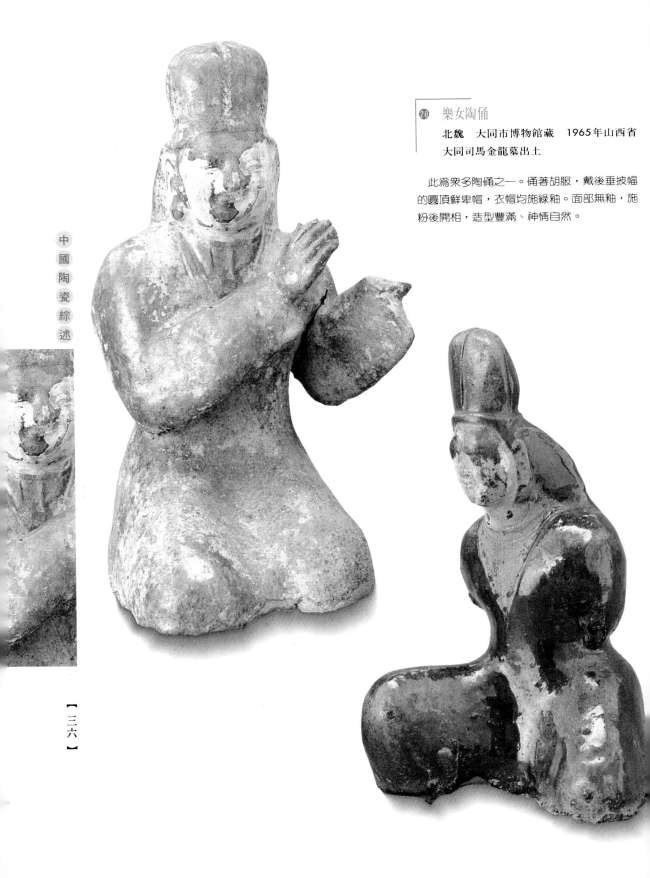

❷⓿ 樂女陶俑

北魏　大同市博物館藏　1965年山西省
大同司馬金龍墓出土

　此為眾多陶俑之一。俑著胡服，戴後垂披幅
的圓頂鮮卑帽，衣帽均施綠釉。面部無釉，施
粉後開相，造型豐滿、神情自然。

伍

隋唐五代的陶瓷

《公元581~960年》

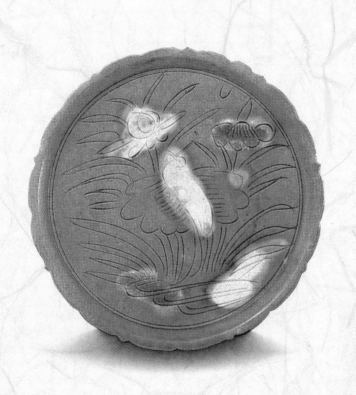

經過隋的中繼作用，陶瓷業在唐五代達到新的高峯。

以越窰爲代表的南方青瓷日益精湛，器物的造型工緻釉色青翠，名重一時。

北方邢窰和鞏縣窰生產的白瓷不但數量多而且品質優異，足以和越窰青瓷分庭抗禮，形成了「南青北白」的局面。

除單色釉瓷外，隋唐五代的彩釉瓷和彩釉陶都取得了長足進步。長沙銅官窰首次廣泛採用了釉下彩繪的技術，使釉面裝飾展示一種嶄新的面貌。唐三彩陶融中外文化於一體，瑰麗燦爛，是盛唐輝煌氣象的最好寫照。五代後期建立的遼國，生產的遼三彩在技術上繼承了唐三彩，在風格上則帶有東北游牧民族的氣息，所取得的成就也是相當可觀的。

1 白瓷

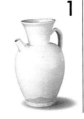

東漢生產過一種灰白釉的瓷，北朝發現過含青的白瓷，在隋墓中也曾出土一些白瓷，但白瓷的真正成熟是在唐代，最重要的產地是河北的邢窰和河南的鞏縣窰。

唐代白瓷最好的當推邢窰，不但質量好，而且產量大，當時「內丘白瓷甌，端溪紫石硯，天下無貴賤通用之」（唐李肇《國史補》），連皇室也用邢窰白瓷。邢窰白瓷胎骨潔白緻密，叩之有金玉之聲，能作樂器演奏，音色清越激揚。邢窰白瓷類冰似雪，釉的白度很高，在堆釉處呈水綠色。製作規整，碗爲玉璧底，一般品底部不施釉，高級品施白釉以示區別。（圖㉑）

鞏縣窰從唐初開始生產白瓷，唐中期達到高峯，開元天寶後逐漸減少。

鞏縣白瓷的質量很好，曾作貢品給皇室使用。器物有日用的碗、盤、瓶、罐、枕等，以碗盤爲主。碗類器物高3—7厘米不等，有十餘種類型，包括淺圈足、玉璧形圈足、圓餅狀實足等。盤類有直口、淺腹平底盤和花稜窄圈足盤數種。（圖㉒）

唐代北方的曲陽窰白瓷、密縣窰白瓷及南方景德鎮窰的白瓷也有相當成就。

2 唐五代的秘色瓷

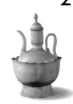

越窰青瓷在唐五代發展到顛峯，窰址遍及浙東的曹娥江兩岸，殘片俯拾皆是。這時越窰青瓷名列諸瓷之首，青瓷甌（茶盞）被陸羽《茶經》評爲天下第一。其色青翠欲滴，「九州風露越窰開，奪得千峯翠色來」，唐代詩人陸龜蒙對其釉色的描述成了千古名句。

唐五代越窰燒製的供奉青瓷又稱「秘色瓷」。據記載吳越國錢元瓘割據政權時，命越窰燒造供奉之器，庶民不得使用，故稱「秘色」。以後無論南北，都把帶青色的瓷稱「秘色瓷」。（圖㉓）

越窰青瓷在初唐時胎質灰白而鬆，釉呈青黃色，胎釉結合不好，易剝落。晚唐製品胎質已做到堅細輕盈，有灰、淡灰或淡紫諸色，釉質腴潤勻淨如玉，釉色黃或青中含黃，無紋片。器物以多足圓硯、各式執壺及直口淺腹、圈足外撇的茶盞最有特色。

近年來在原吳越國都城杭州和錢氏故鄉臨安附近，先後發掘吳越權貴和錢氏家族的墓七座，出土了一批秘色瓷的典型器，堪稱當時的官窰器。這些器物胎土都經嚴格處理，質地堅實細膩，胎壁較薄。製作精良，器型規整，線

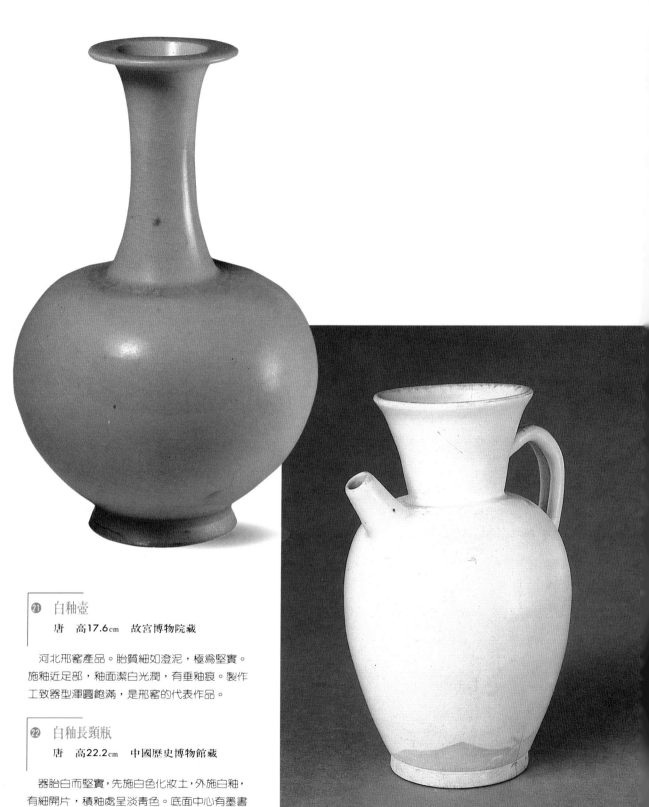

㉑ **白釉壺**
　　唐　高17.6cm　故宮博物院藏

　河北邢窰產品。胎質細如澄泥，極為堅實。
施釉近足部，釉面潔白光潤，有垂釉痕。製作
工致器型渾圓飽滿，是邢窰的代表作品。

㉒ **白釉長頸瓶**
　　唐　高22.2cm　中國歷史博物館藏

　器胎白而堅實，先施白色化妝土，外施白釉，
有細開片，積釉處呈淡青色。底面中心有墨書
「永」字。器型端正飽滿，線條剛柔結合，反
映了唐代的製瓷水平。

　　五代　高18cm　首都博物館藏　1981年
北京西郊遼韓佚墓出土

　　胎色灰白，釉色青中泛綠。壺腹爲瓜稜狀，
塔式蓋。紋飾刻劃而成，腹部飾宴飲人物，蓋
飾雲紋，把和流飾卷草紋，花紋清晰。

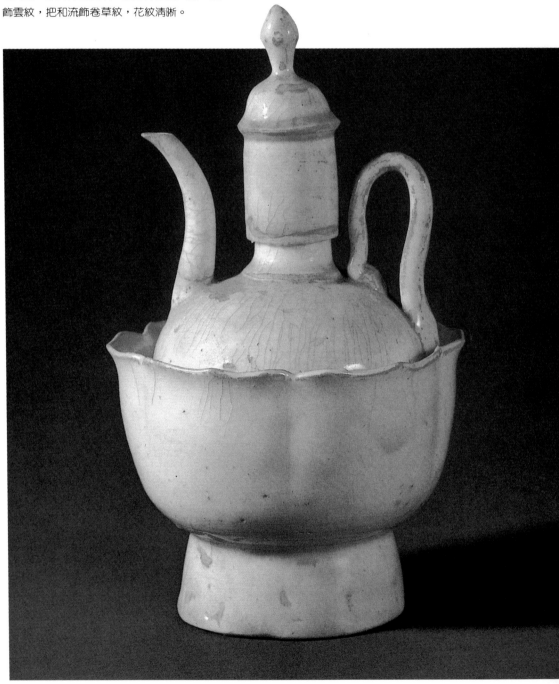

條挺拔。器內外通體上釉，薄而均勻。有的器物釉色翠如初發嫩葉，確實名不虛傳。（圖㉔）

3 | 唐三彩

唐三彩是一種低溫鉛釉陶，中唐時盛行，天寶以後已很少生產。產地不詳，估計河南的鞏縣窯，河北的邢窯和陝西的耀州窯均有生產。從出土物看可分「洛陽」、「西安」兩類。洛陽三彩胎骨鬆脆裝飾華麗，西安三彩較為堅實外觀素淨。

唐三彩用白色粘土作胎，胎色大多數潔白，少數的白中泛紅。釉層透明，在釉中加入銅、鐵、鈷、鉛等原料，經調配呈黃、褐、黑、綠、藍、紅、紫諸色。各種色彩相互流串、交融，呈現千變萬化、絢麗斑斕的多彩畫面，是強盛富麗的盛唐氣象的縮影。

唐三彩主要是隨葬的明器，因此當時生活中常見的竹木金玉無不仿製：生活用具如飲食器、化妝具、文房用品等；模型如房屋、車輿、井碾、櫃櫥等；人俑如天王、武士、文吏、貴婦等；動物如馬牛、駱駝、豬羊、雞鴨等。

唐三彩的許多作品有著濃郁的異國情調，深目高鼻的西域樂師，載歌載舞的西域舞樂是大量採用的題材，反映了中原文化和西域文化交融輝映的景象。（圖㉕、㉖）

唐三彩中也有一些日用品，如「三彩雁花三足盤」，「三彩龍首杯」都是設計巧妙，製作精美的作品。（圖㉗）

4 | 長沙窯釉下彩瓷

長沙窯在今銅官鎮一帶，始燒於唐而終於五代。長沙窯不見文獻記載，近年對窯址進行發掘才取得了第一手資料。

長沙窯的重要貢獻在於首次運用了釉下加彩技術。在唐以前，我國瓷業以生產青瓷、白瓷等單色釉為主。長沙窯釉下加彩的試製成功，為瓷器的裝飾開闢了一個新的領域，以後的青花及釉裏紅就是採用了這種方法。（圖㉘、㉙）

長沙窯瓷的胎土顆粒較粗，外施化妝土以改善表面光潔度，呈灰白或灰黃色，少量的為青灰或微紅色。釉色青黃，另有少量的白釉、醬釉、綠釉和藍釉，釉層薄，器物的底足均不施釉。

釉下加彩有褐、綠、藍、紅、黃幾色，器表彩色紋樣除點、條外，還有各種繪畫和題句。唐代以詩著名，長沙窯器物上就不乏當時的名句佳作，且書法流暢，還是一些很好的書法作品。

長沙窯的釉下彩瓷近年在江蘇、安徽、浙江等地都有出土，尤以江蘇揚州為多。唐代的揚州是國際貿易都市，出土物顯然是用於出口的外貿產品。

5 | 遼三彩

遼是十世紀初（相當於五代後期）契丹族在北方建立的地方政權。遼國對中原進行侵擾，帶回中原匠人以從事各種手工業生產。因此遼瓷融合了漢族和契丹族的文化，帶有獨特的地方色彩。遼的瓷窯分佈在

24 越窯青瓷浮雕雙龍四繫罍

　五代　器殘高29.5㎝　浙江省博物館藏

　浙江吳越國王錢元瓘墓出土

　器腹浮雕雲龍，出土時殘存貼金三塊，係當時專為皇室燒製的「扣金瓷器」，是目前僅見的秘色瓷精品。

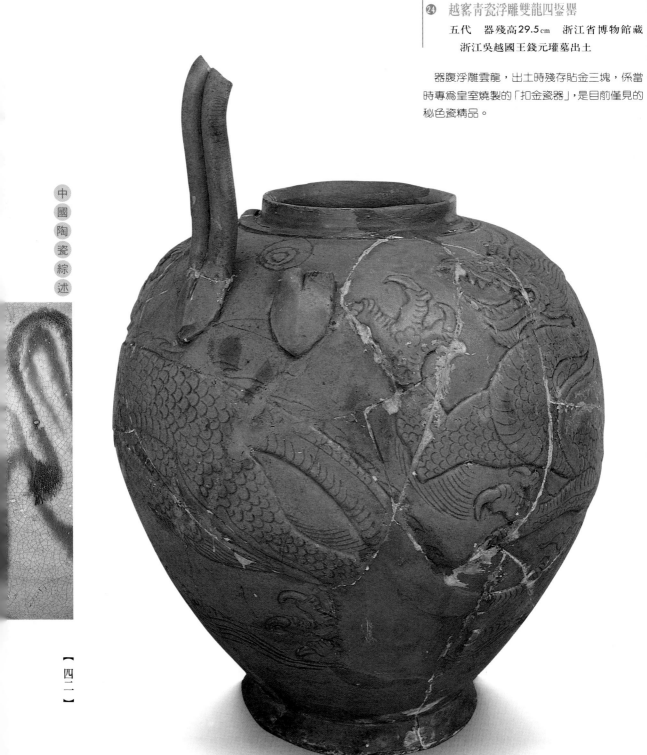

㉕ 三彩駱駝樂俑
　　唐　高66.5cm　中國歷史博物館藏
　　1957年陝西省西安市鮮于庭誨墓出土

　　駱駝昂首佇立，背上鋪條紋毛毯，上載四胡
服樂俑，釉色艷麗濃郁，充滿異國情調。

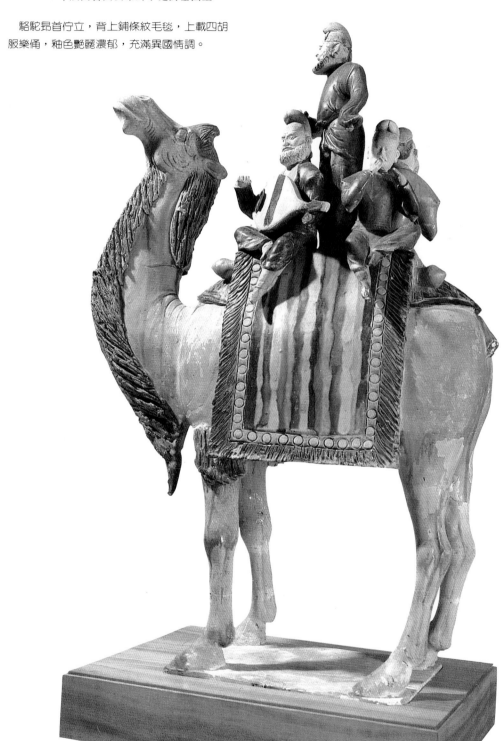

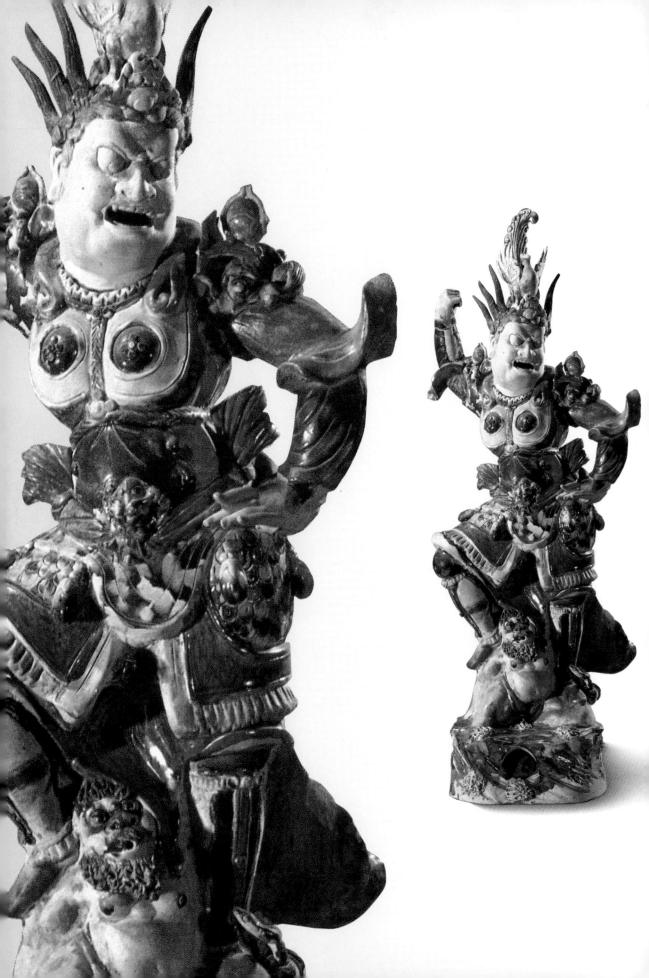

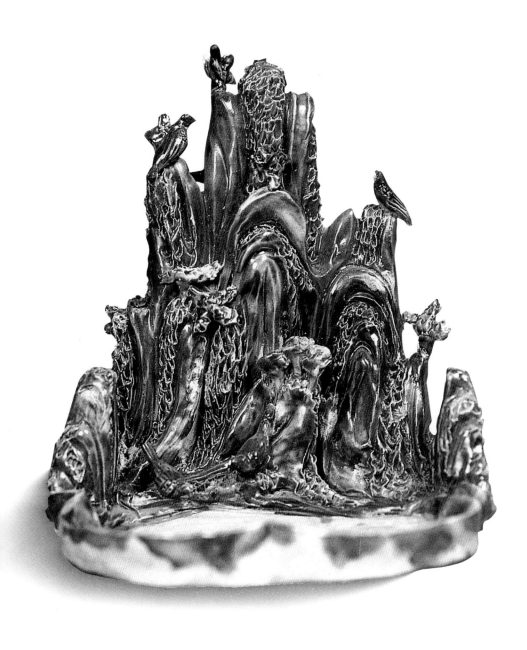

㉖ 三彩天王俑

　　唐　俑高65.5㎝　陝西省博物館藏
　　1959年西安市出土

　　雕塑極為精到，五官、手足、衣飾、底座的
細部清晰可辨，一絲不苟，神情威武，兇猛異
常。釉色飽滿，是三彩中的精品。

㉗ 三彩假山水池

　　唐　高18㎝　陝西省博物館藏　西安市
　　土門縣出土

　　假山造型如北方高山巨川，氣勢宏大。外施
綠、黃、藍、褐等釉，呈色亮麗。清代宜興有
紫砂假山出現，嘆為創舉，實肇始於此。

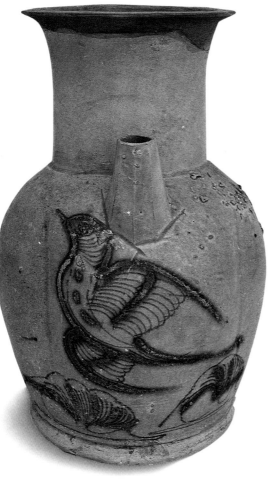

㉘ 青釉山雞紋壺（殘）
　　唐　長沙銅官窯窯址出土

　　青黃色釉。紋飾用釉下彩技法，以黃色釉勾勒後用綠彩填色，壺腹繪山雞，振翅欲飛。禽鳥紋是銅官窯瓷的常用紋飾。

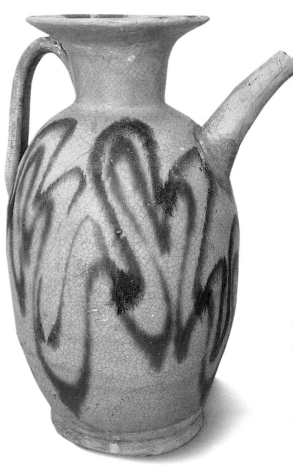

㉙ 白釉藍褐彩壺
　　唐　高21cm

　　米黃色胎，粉白釉，上有褐色細開片。以釉下藍、褐彩繪雲氣紋，線條流暢飄逸，構圖疏密有致，配合修長豐滿的器型，帶有一種女性的柔美。

今遼寧赤峰、林東和河北門頭溝一帶，生產白釉瓷、黑釉瓷和三彩瓷。

林東南山窯以燒製三彩陶器為主。所燒三彩胎質細軟，淡紅色，胎外有化妝土。外施黃綠白三色釉或單色釉，釉色不甚鮮艷，釉層易脫落。器物都是盤、碟之類的小件物品。

赤峰缸瓦窯以燒白瓷及白釉黑花器為主，也燒三彩瓷。三彩瓷的胎土淡紅色，釉色亮艷，有黃、綠、白三種，可與唐三彩媲美。

遼三彩的造型有中原形式和契丹形式兩大類，雞冠壺、雞腿瓶、長頸瓶等都帶有地方色彩。

遼三彩的裝飾用刻印和加彩相結合的方法。遼三彩海棠花式長盤的盤心先印牡丹花，牡丹花施紅色釉，枝葉施綠色釉，地施白色釉，寬邊施綠色，邊牆又施黃色，可謂獨具匠心。（圖、❸、❸）

6 柴窯

在中國陶瓷史上，柴窯至今仍是一個不解之謎。

古代瓷器以柴窯為貴，明代人有「論窯器，必曰柴汝官哥定」之說。因此其地位還在目前僅剩百枚的汝窯瓷之上。柴窯之貴，在於其少。明代人已很少見到，當時得其碎片亦與金翠同價。至近代，據說民國初年在北平的古物市場上偶有出現，稍大碎片須四、五百銀元，且是否為真也大有疑問，真是「柴窯片瓦值千金」。

柴窯瓷究為何物至今不十分清楚，雖有明清人的幾則筆記資料，但大多是轉抄、衍生和附會的。相傳柴窯為五代柴世宗（公元954～959年）時所燒。當時柴世宗下屬請示燒製什麼樣的瓷器，柴世宗批道：「雨過天青雲破處，這般顏色做將來」。燒出的器物「青如天，明如鏡，薄如紙，聲如磬」，「（釉色）滋潤細膩，有細紋，多是粗黃土足」，達到青釉瓷的最高境界。

清宮中舊藏柴窯碗數枚，但皆黑而無青者。這批傳世的柴窯碗是不是真正柴窯所製？或歷史上的柴窯瓷原來就有各種顏色？孰是孰非還是個謎。（圖❸）

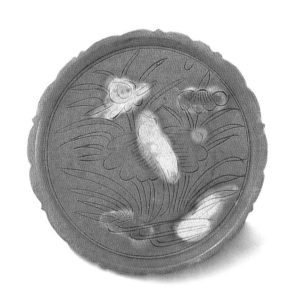

❸ 三彩劃花鷺蓮紋盤

遼　口徑18.2cm　故宮博物院藏

盤內刻劃紋飾，線條流暢圓潤。通體施勻淨的翠綠釉，鷺鷥和蓮花塗黃色釉，另一週蓮花塗紫色釉，釉彩鮮艷明快，是遼三彩中的佳作。

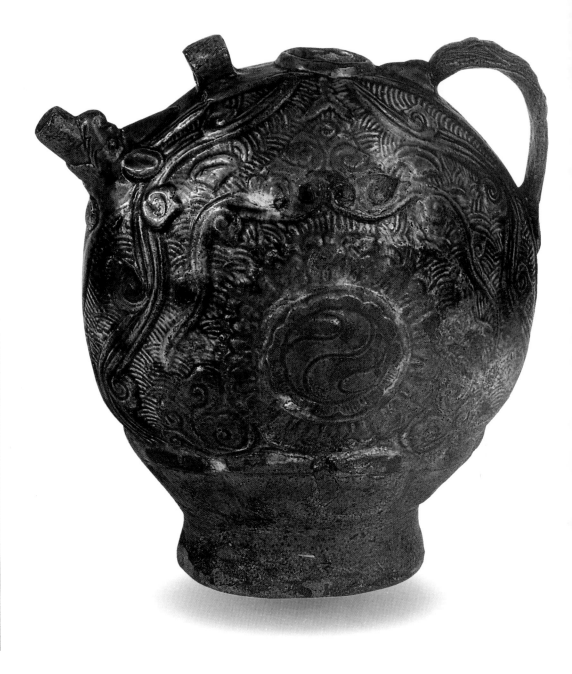

㉛ 三彩印花扁壺

遼　高21cm　遼寧省博物館藏

　淡紅陶胎。壺身兩側凸印花紋，中爲太極圖
式復線花紋，周圍以如意、流雲、水波、蓮花。
釉彩濃烈鮮艷。遼代中期產品。

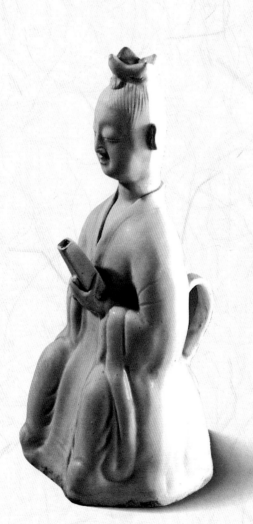

公元960年，在結束晚唐和五代的戰亂後，建立了統一的宋王朝。在中國陶瓷史上宋是繼唐之後的又一個繁榮時期。

瓷業繁榮首先表現在生產規模的擴大。現已查明的宋代瓷窯分布於全國四分之三的縣、市，形成了北方地區的定窯系、耀州窯系、鈞窯系、磁州窯系和南方地區的龍泉青瓷系、景德鎮青白瓷系等六大窯系。

瓷業繁榮更表現在宋瓷開闢了陶瓷工藝的新領域，鈞瓷的燦如晚霞，汝瓷的潤若堆脂，龍泉青瓷的晶瑩翠綠，哥窯瓷的古雅神奇都使我們嘆為觀止！除稱為宋代五大名瓷的汝、鈞、官、哥、定外，其它各種窯變、影青、黑彩、三彩都是群芳鬥艷，各放異彩。

1 汝窯

汝窯是專為北宋宮廷燒製瓷器的御窯，窯址在今河南省寶豐縣清涼寺村一帶。（圖❸❷）

汝窯瓷的胎質細密，呈深淺不同的「香灰色」，與同期官窯器很相似。歷史上有汝窯器以瑪瑙入釉的傳說，故燒成的器物都晶瑩滋潤如青玉。釉色以粉青為主，另有天青和卵青。釉層透明和不透明的均有，釉表一般都呈一種內蘊的木光。開片是汝窯的一個重要特點，無紋片的很少，紋片深淺長短交錯排列，密而不亂。器物尺寸都很小，造型以盤、碟、洗為多，其中橢圓四足盆是汝窯的特有造型。

汝窯的燒製時間很短，南宋人就有「近尤難得」之嘆。流傳至今，存世品不足百件，彌足珍貴。（圖❸❸）

汝窯瓷從明宣德開始有仿製品出現，清初雍正已能仿得相當好。

近年河南省有新仿汝窯器，胎骨白且粗重，色澤青中閃黃，失透，釉厚而不勻，釉中的氣泡疊壓如肥皂泡，紋片長短無序，沒有宋汝的澹泊高雅的氣質。

2 鈞窯

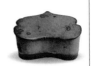

鈞窯在北宋後期崛起，專為皇室燒製器物，流傳下來的很少。

鈞窯的基本釉色是深淺不同的各種青色，可以分為天藍、天青、月白三類。由於在釉中摻入銅紅釉，燒成後就出現變幻莫測的紅色窯變，有硃砂紅、海棠紅、茄皮紫、胭脂斑、雞血紅許多種。整個器物紅紫相映，青白相間，真是五光十色，瑰麗斑爛。鈞釉乳濁而失透，發出螢光一樣幽雅神秘的光澤。（圖❸❹）

艷若晚霞的釉色使鈞窯瓷深得北宋宮廷的寵愛。鈞窯瓷的胎很重，大多製成各種陳設瓷，尤以花盆為多。花盆一般有盆托配套，各自底部刻著一到十的編號。1974年對鈞窯窯址進行發掘，出土的尊、洗、爐、盆、缽等都製作規整，造型優美，線條稜角挺拔清晰，工藝水平高超。（圖❸❺）

鈞釉瓷在金、元都有仿製，一些製作精美的器物，足以和宋鈞窯瓷媲美。以後明代宜興製成了陶胎的鈞釉器稱宜鈞，清景德鎮的仿鈞釉稱爐鈞，明清廣東石灣的泥胎鈞釉稱廣鈞或泥鈞，都有不少值得稱道的好作品。

㉜ 汝窯玉壺春瓶

　　宋　高29.2cm　首都博物館藏　1969年
北京市懷柔縣南坊村出土

　　細長頸外侈，下垂圓腹，圈足，體形修長優
雅。胎質細密，香灰色，通體施青綠色釉，有
細開片，是難得的汝窯珍品。

㉝ 汝窯天青窯變米色三犧尊

　　北宋　器高20.1～20.6cm

　　由相背的三犧六足作器身，下有六角形底
座。釉厚潤，有大小不等紋片。天青釉，稜邊
及釉薄處呈米黃色。造型複雜的器物在汝窯中
很少見。

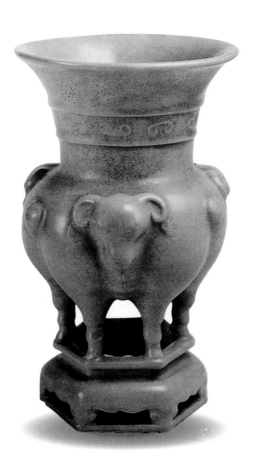

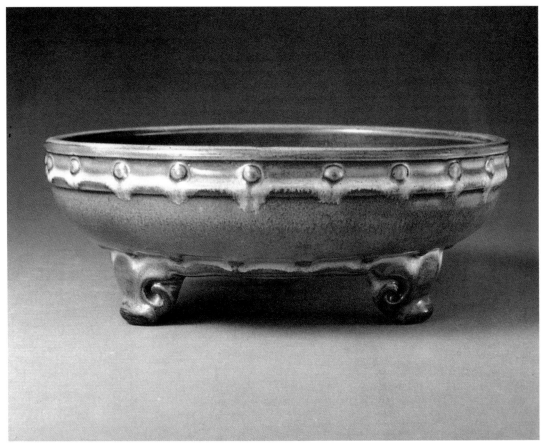

㉞ 鈞窰鼓釘洗

　　北宋　　口徑23cm　　上海博物館藏

　　鼓釘洗是北宋鈞窰的典型器物。洗
內外上釉，釉面晶瑩勻潤，呈紫羅蘭
色，滿佈「蚯蚓走泥紋」，底有芝蔴
醬釉，刻有「七」字，係北宋宮廷用
器。

㉟ 鈞窰如意枕

　　北宋　　枕面橫31cm

　　如意形，天藍釉，枕面及四周有窰變紫
斑數塊，釉面有開片。鈞瓷因胎骨粗重，
多作玩好陳設器，幾不見食器。

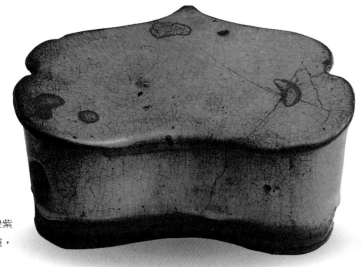

3 官窯

北宋和南宋都設官窯，北宋官窯在開封，南宋官窯在杭州。

北宋官窯瓷的釉色以粉青、月白為主，雖然被認為「亞於汝」，但也是瑩如堆脂，與青玉一樣，清雅高古。釉表紅棕色或無色的紋或疏或密清晰可辨。底部可以看見燒製時的支釘痕跡。器物都是各種陳設用具和文房用具，仿商、周、秦、漢銅器和玉器的造型很多，如三登方壺、琮式瓶、花插、方爐等。（圖❸）

南宋官窯有修內司官窯和郊壇下官窯兩處，現在已找到郊壇下官窯，在杭州烏龜山一帶。郊壇下官窯有早晚兩類產品。早期的灰黑色胎，釉層不厚，均勻滋潤，呈乳濁狀，有玉質感。晚期的釉層厚達2毫米以上，從橫剖面上可以明顯看到多次上釉的痕跡。兩類器物釉色都以粉青為主，有紋片。在器物的底部落脫處、口沿和稜角釉薄處，胎都會燒成紫褐色，稱為紫口鐵足，這稱得上是南宋官窯瓷的典型特徵。（圖❸）

4 哥窯

在中國陶瓷史上，有很多不解之謎，哥窯的燒造地點和時間就至今是個謎，現在只能斷定是南宋後期到元代早期的製品。

哥窯的顯著特點是器表的紋片。由於胎、釉的膨脹差異而造成的釉面開裂，本來是一種缺陷，但哥窯卻通過人工控制，使釉表出現冰裂狀或魚子狀的紋片，再染上或黃或黑深淺相間的顏色，形成一種殘缺美，實在是化腐朽為神奇。（圖❸）

哥窯有瓷胎和砂胎兩種，胎骨亦厚薄不一，胎色呈黑、灰、黃幾種。由於釉層非常厚，使器物的外觀圓潤飽滿。釉色大多是灰青色，也有的是月白、粉青、米黃等色。底部用支釘燒製，塗赭、紫、紫黑護胎汁。（圖❸）

明清以來仿哥窯的很多，大部分是景德鎮官窯製品，明代後期江西吉安窯也有仿哥窯。明中期的成化和清前期的雍正、乾隆的仿製品都相當精美，但缺少一種古樸沉靜的韻味。

5 定窯

定窯白瓷在唐宋間風靡一時，曾選為宮廷用瓷，窯址在今河北省曲陽縣一帶。定窯在唐代早期就開始生產，到北宋發展到全盛時期，元代已停止燒製。

胎骨細膩潔白又輕盈秀美，是定窯白瓷的重要特點。定窯白瓷的白釉是一種含黃的白色，這種帶暖色調的白色與東方女性的膚色有相似之處，被國外稱之為女性美的顏色。（圖❹）

定窯的裝飾，在宋代瓷器中是最為精彩的。宋早期的定窯白瓷採用刻花的方法，稍後，又出現刻花和篦劃相結合的裝飾。到北宋中期，定窯開始採用印花裝飾，紋飾多在碗、盤的裡面，以牡丹、蓮花、菊花等花紋最多，另有動物、禽鳥、游魚、龍紋等。布局左右、上下對稱，以細、密為特色，類似於宋代緙絲的方法。

定窯採用口沿在下的覆燒工藝，因此器口都有「芒」，但燒成的器物很規整。作為皇室使用的貢瓷上，口沿都包上金、銀或銅。

除白釉外，定窯還生產紅釉、綠釉、黑釉、

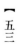

36 官窯粉青貫耳穿帶小方壺
　　北宋　高8.4cm

　作陳設用的貫耳穿帶方壺是宋瓷中的常見形制。粉青色釉層厚潤勻淨如青玉，上有疏密不等的褐色片紋數道，沉靜而華貴。

37 官窯粉青葵瓣口洗
　　南宋　口徑11.8～11.2cm

　粉青釉，有疏密不等的開片，底足露胎處褐黑色，是為鐵足。底刻有乾隆御製詩，係修內司官窯出品。

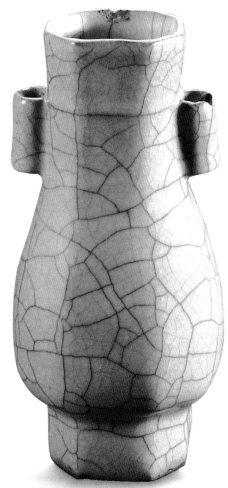

38 哥窰貫耳八稜瓶

宋　高14.8cm　首都博物館藏

　折角八稜形，圈足，管狀耳，頸有凸弦紋兩
道，造型典雅凝煉。沉香色胎，通體施米黃色
釉，器身有大而深和小且淺的兩種開片，稱「金
絲鐵線」。

39 哥窰米色魚耳爐

南宋　器高8.4cm

　米色釉厚重失透，使器物稜角線條圓柔渾
厚。上有大且深和小而淺的紋片。魚耳爐是傳
世哥窰瓷中的典型器物。

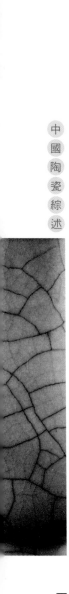

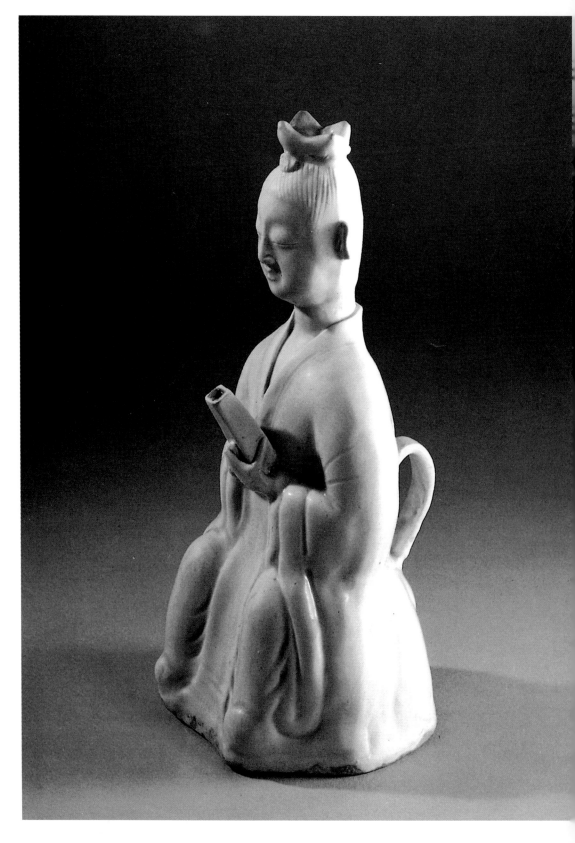

⑩ 定窰白釉童子誦經壺

宋　高27cm　首都博物館藏　1963年北京順義縣遼代塔基出土

胎質精細，釉質光潤，白中微黃。以人體爲壺身，手捧經卷爲壺流，頭頂設孔注水，構思巧妙，技藝高超。

⑪ 定窰醬釉蓋缸

宋　器徑11.5cm　首都博物館藏

胎體輕薄，芒口，圈足露胎。器內白釉微黃有開片，外施醬色釉，瑩亮勻潤。醬色釉稱紫定，燒製數量很少，十分珍貴。

白釉描金、白釉紅彩等品種，但傳世品不多，是難得一見的珍品。（圖⑪）

6　龍泉窰

浙江龍泉縣境內的龍泉窰，五代開始出現，歷經北宋、南宋、元、明，直到清初才停止生產。

南宋時，龍泉青瓷工藝上完全成熟，形成了自己獨特的風格。（圖⑫）

南宋的龍泉青瓷有白胎的和黑胎的兩種。

白胎的龍泉青瓷有粉青和梅子青兩種釉色。粉青釉又稱蝦青釉，釉層肥厚，釉表光澤柔和。梅子青色的釉層更加肥厚，釉的玻化程度高，略帶透明，釉面有光澤，青翠欲滴可以和翡翠媲美，是青釉瓷的登峰之作。（圖⑬）

黑胎龍泉青瓷有棕黑色和青灰色兩種釉，都有紋片，底足、口沿等露胎處呈棕褐色，即紫口鐵足。黑胎青瓷的造型、釉色、紋片及底足

的切削形式都和南宋官窰器相同，唯龍泉青瓷不用支釘而用托具燒製。

元、明龍泉青瓷的胎體粗大厚重，有直徑達1米的青瓷盤，和南宋龍泉青瓷的端莊秀美的風格不同。

7　磁州窰

磁州窰在今河南、河北、山西一帶，是宋代北方最大的民窰體系。

磁州窰燒製的品種很多，除白釉瓷和黑釉瓷外，還有白釉劃花、白釉剔花、白釉釉下黑彩、白釉釉下黑彩劃花、釉下綠彩、珍珠地劃花和低溫三彩鉛釉陶等品種。

白釉釉下黑彩是磁州窰最主要的品種，帶有濃郁的泥土氣。紋飾取材於當時百姓喜聞樂見的民俗小景，如馬戲、熊戲、嬰戲等。題詩題句是另一主要內容，大多是宋、金流行的詞牌、曲牌。（圖⑭）

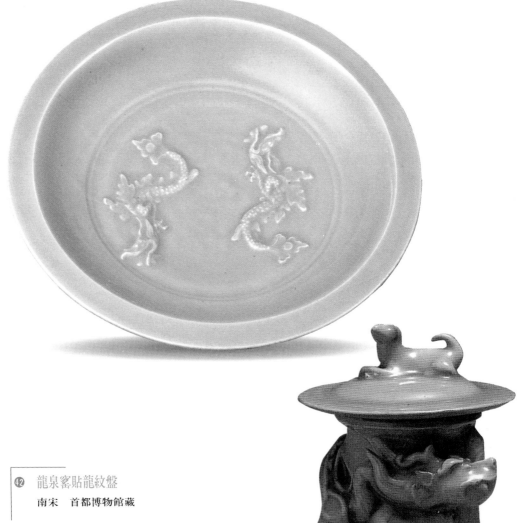

㊷ 龍泉窰貼龍紋盤

　　南宋　首都博物館藏

　　浙江龍泉靑瓷以南宋製品爲精，此盤折沿弧壁，外壁有菊瓣狀花紋，內心粘貼兩條翼龍。胎質細膩，製作精良，釉面靑翠厚潤，是南宋龍泉靑瓷的典型作品。

㊸ 龍泉堆塑蟠龍蓋瓶

　　南宋　器高22.6cm　上海博物館藏

　　南宋龍泉窰的梅子靑釉採用了多次上釉工藝，使釉層溫潤滋瑩，美如翠玉。這件梅子靑釉蓋瓶的製作釉色俱佳，是非常難得的南宋龍泉窰珍品。

44 磁州窰童子垂釣枕

宋　寬29cm　河北省博物館藏　1955年
河北省邢臺縣出土

白釉黑花，枕壁繪卷葉紋，枕面繪一童子在
河邊垂釣，用筆簡練，畫面生動。底有窰主印
記，係磁州窰中常見作品。

　　白釉釉下黑彩劃花是磁州窰中最講究的裝飾
方法。器物選用上等原料製作，在器物上用細
黑料繪畫紋樣，再用尖錐在黑色紋樣上勾劃輪
廓線和花瓣葉筋，劃掉黑彩，露出白色，施透
明釉後燒成。

　　白釉釉上紅綠彩，是在白釉成品上加彩後復
燒而成，白地襯托出紅綠相映的紋飾，在宋瓷
中顯得不同凡響。

8　影青瓷

　　江西景德鎮燒製瓷器的歷史
可追溯到唐代，到宋代生產出
影青瓷

　　影青瓷又稱青白瓷，釉色介
於青與白之間。這種青和越窰青瓷的黃綠色不
同，偏向於藍天的青色，看上去如冰似玉，潔
淨高雅。

　　北宋早期的產品釉色偏黃帶紋片，到中、後
期已是純正的青白色，釉層薄而透亮。南宋時，
釉層稍厚，由於改用覆燒工藝，使釉層偏黃，
已無法燒出北宋產品的清亮晶瑩的青白色。
（圖45）

　　印花和劃花是宋影青瓷的主要裝飾方法，一
般是在器物的裡壁，都精美生動。（圖46）

　　影青瓷枕、瓷盒非常有名。在薄露濃雲的江
南夏夜，色質如玉、冰涼宜人的瓷枕理應受到
人們的喜愛。影青瓷盒有各種式樣，有的在大
盒中帶三個小盒，俗稱「子母盒」，適合於放粉、
黛與朱三種化妝品，這種設計今天看來也是非
常合理的。

　　除景德鎮外，江西、安徽、廣東、福建等地
也生產影青瓷，但總以景德鎮製品為好。

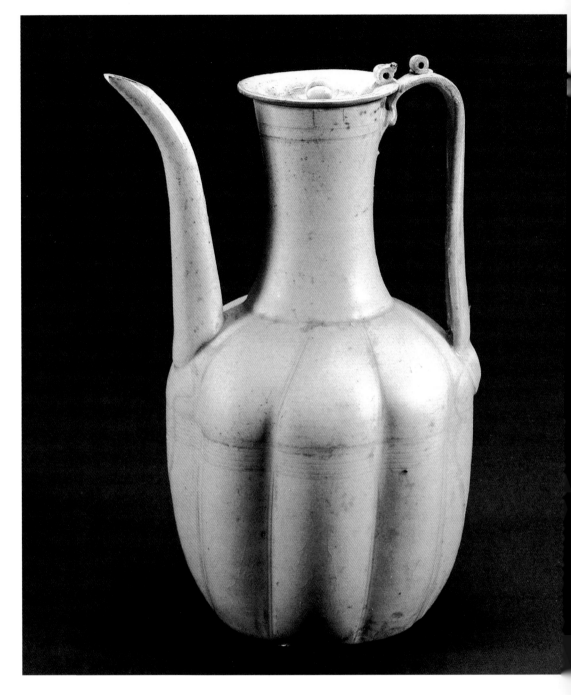

45 影青花稜形執壺

宋　高23.5cm　首都博物館藏

　　胎體輕薄，釉面光致，釉色白中泛青，溫潤
如玉。口微敞，長頸，豐肩，瓜稜形腹，壺蓋
中心貼塑一花苞。

㊻ 影青刻花瓷碟
南宋

碟裏心刻劃萱草紋，線條流暢而圓柔。釉微黃，釉層晶亮，有細小開片。採用覆燒方式，口沿露胎，底面滿釉，係南宋後期產品。

9 天目釉

宋代浙江天目山一帶寺廟林立，不少日本僧人到那裡留學，學成回日時帶了寺廟所用黑釉茶盞，因此把這種窰變的黑釉瓷稱爲天目釉。

天目釉有兎毫釉和油滴釉兩種，並不產於天目山，而是產於福建、河北、河南等地。

兎毫釉又稱玉毫，主要產於福建。建窰兎釉爲黑釉帶黃褐色，釉面光潤。盞身裡外有銀色的細長條紋斑，如兎毛狀。（圖㊼）。兎毫是一種結晶紋。另一種結晶釉狀如油滴，稱爲油滴釉，這種由釉中的微量元素形成的結晶斑點浮於釉表，閃爍奪目。南方窰的油滴呈銀色，北方窰製品則是紅褐色。

建窰有窰變釉，日本稱爲曜變天目，係在油滴斑周圍窰變出藍、紫、綠、黃、白等色，從不同角度看去像螢火蟲一樣變幻飄游閃爍。現存日本的曜變天目僅數件，都已尊爲國寶。其中最有名的是原藏稻葉家的「稻葉天目」。

天目釉器物的胎骨都很粗重，建窰的黑釉盞胎呈黑色或紫黑色，如鋼渣狀，有鐵胎之稱。

10 耀州窰

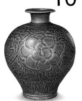

耀州窰在今陝西銅川黃堡鎮一帶，五代北宋時受越窰影響燒製刻花青瓷，有「越器」之稱。河南、廣東、廣西都仿燒耀州青瓷，形成了北方青瓷窰系。

北宋中期的耀州青瓷是最好的，「擊其聲，鏗鏗如也，視其色，溫溫如也」。製作技術很成熟，瓜稜、葵瓣、多折等造型難度較大的器物都能做到方圓大小皆中規矩。（圖㊽）

耀瓷的刻花方法具有獨特風格，刀法犀利，線條流暢。北宋中期又採用印花技術，都布局嚴整，疏密得當。耀州青瓷的裝飾被譽爲巧如範金，精比琢玉。

耀州青瓷紋飾生動，題材廣泛。北宋中期的海水游魚紋和蓮塘戲鴨紋，北宋晚期的花卉紋、動物紋、嬰戲紋都自然天成活潑多變。（圖㊾）

1953年北京廣安門曾出土一大批耀州青瓷，紋飾以龍鳳紋爲主。可能是北宋中被金人從汴京掠去的皇室用品。這樣就證實了耀州窰曾爲北宋朝廷燒製過貢瓷。

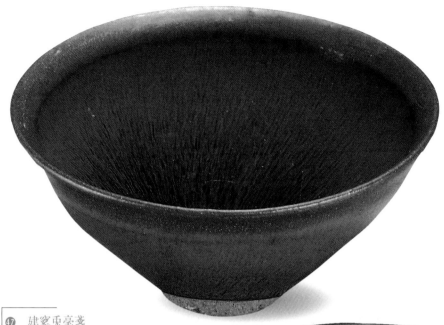

㊼ 建窰兔毫盞

南宋 器徑12.9cm

胎骨沉重，胎色黑，自口沿至底漸厚。醬黃色釉，見黑色兔毫狀窰變。器外施釉不到底，凝聚處有垂流痕。

㊽ 耀州窰刻花牡丹紋瓶

宋 故宮博物院藏

造型端莊秀麗。紋飾刻劃而成，器腹有牡丹花四朵，枝莖纏連，花葉茂密，外罩深沉厚潤的青釉，花紋明暗分明，出現浮雕的效果。

49 耀州窰刻花臥足碗

金　口徑17.9cm　首都博物館藏　1980
年北京豐台區金墓出土

墓主爲紫金光祿大夫烏古論窩論。內刻折枝
牡丹，刀鋒犀利，淡青色釉晶瑩厚潤，是金代
耀州窰的佳作。

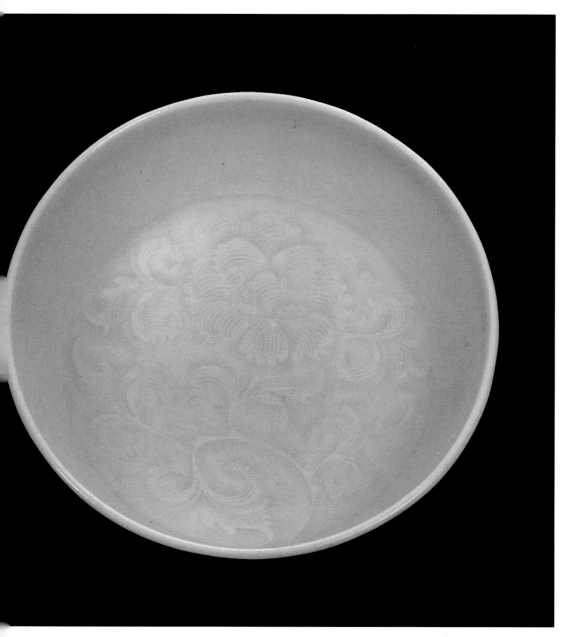

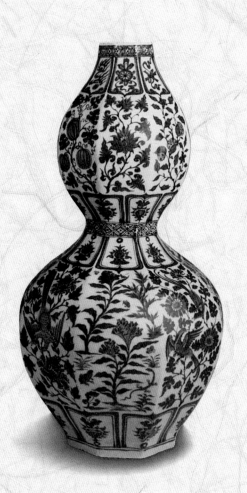

元代時蒙古族統治中國，游牧民族的生產方式和生活習俗對中國文化發展添加了新的動力。元代的製瓷業前承宋代靜穆典雅的古風，後啓明代華麗多彩的新貌，起了重要的中介作用。

元代北方的鈞窰、磁州窰和南方的龍泉窰、德化窰繼續生產傳統品種，但已趨向粗獷和實用，似乎更「民窰」化了。元代製瓷業的輝煌在於景德鎮窰的崛起。景德鎮在元代燒出了潔白雅緻的卵白釉，色調純正的寶石紅、寶石藍釉，又創造了青花和釉裏紅這兩個新瓷種，而中國瓷成爲中國驕傲的歷史正是從青花的出現而開始的。

1 鈞窰和磁州窰

宋代鈞窰生產規模還很小，產品多係陳設瓷。到元代鈞釉在河南、河北、山西地區都開始生產，形成龐大的窰系。

元鈞的燒製技術顯然退化，產品的胎質都很粗鬆，釉面多棕眼，光澤較差，施釉不到底，圈足內外無釉。釉色天藍和月白交融，以月白爲主。在釉表不規則地塗上含銅釉料，經高溫燒成紅色，形成藍釉紅斑。因是人工塗抹，失去宋鈞窰的天然窰變趣味。（圖**50**）

元代磁州窰產品的風格趨向粗放，產品都是如大罐、大盆、大瓷枕之類。白地黑花的大罐是最典型的器物，大口、歛足、鼓腹、器腹裝飾龍鳳、花卉、雲雁或題句。大瓷盆口徑達50厘米，盆內畫魚藻紋，盛水後，魚游水草間，非常生動。大瓷枕長40厘米以上，枕面及兩側有花卉紋或人物故事，有的枕面題有詩句，枕底有「張家造」等作坊印記。（圖**51**）

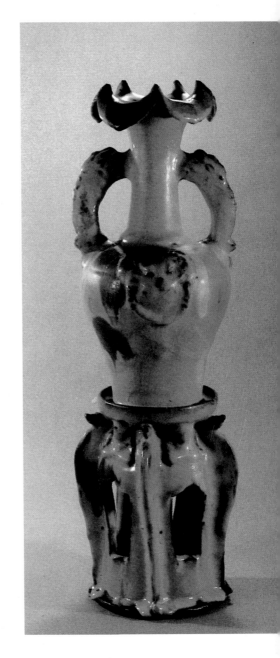

50 鈞釉花口雙耳駝座瓶

元　高63.8cm　首都博物館藏　1973
北京新街口後桃園元代遺址出土

通體施釉，釉色藍白交融，鋪首和底座上有兩塊玫瑰色窰變，造型奇特，設計巧妙。

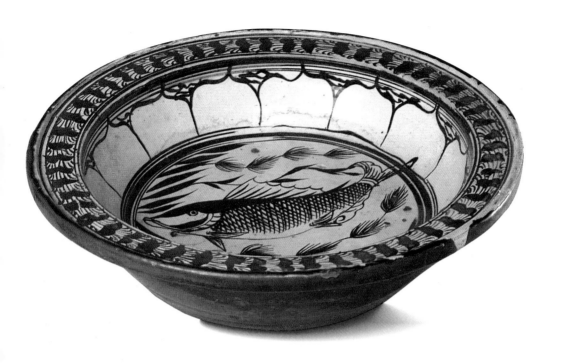

除白地黑花外，元代磁州窰還生產褐彩青釉和孔雀綠釉的器物，但沒有造成很大影響。

2 龍泉青瓷和影青瓷

元代龍泉窰的生產規模遠遠超過宋代，所製產品有不少是外銷的。1976年韓國新安海底沉船打撈出一萬多件元瓷，有三分之一是龍泉青瓷。

體型碩大是元龍泉的特徵，有高達150厘米的花瓶，口徑100厘米的大盤和口徑42厘米的大碗。胎骨厚重，白中帶灰或淡黃。釉層較南宋製品透明，粉青帶黃綠，有很多氣泡。有的器物用褐色點彩或紅色點彩的裝飾方法。器物上的紋飾用劃花、刻花、模印、貼花方法，其中

51 磁州窰白地黑花魚藻紋盆
元　口徑38cm　首都博物館藏

板沿，內壁繪仰蓮瓣紋，內底繪魚藻紋，盛水後，如草動魚游，自然而率眞，這種魚紋盆是元代常見的日用器皿。

印花貼花是元龍泉新的裝飾手段。器物的底足全部上釉，底面中心往往有不規則的釉痕。（圖**52**）

元代影青瓷的胎體增厚，造型由輕盈變爲渾厚，與蒙古統治者的生活習俗相適應。元影青的碗類等大宗產品採用印花辦法，梅瓶、玉壺春瓶等數量較少的產品則採用刻花的辦法。以連續小珠組成文字或圖案的串珠紋裝飾是元影青特有的。這種方法源於元代佛像的裝飾，以後在一些玉壺春瓶、方型小罐上也開始應用。

有些器物上有圓形或不規則形的鐵褐斑裝飾，略高出釉面的鐵褐斑深沉有力，體現了元代雄壯豪放的風格。碗類中芒口覆燒的折腰碗是最具時代特徵的造型。傳世品中有一些大型的瓷雕佛像都莊嚴和安詳，堪稱佳作。（圖❺❸）

3 青花瓷

青花瓷是運用鈷料進行繪畫裝飾的釉下彩瓷器，因紋飾外所罩釉色的不同，分為白地青花和色地青花兩大類。

近幾十年發現過一些唐、宋青花瓷，但技術上很幼稚，因產量少也沒有大的影響。成熟的青花瓷出現於元代中後期。

長期以來，人們並不知道元代青花瓷的存在。1929年，英人霍布遜從英國大英博物館達爾德基金會所藏的青花瓷中，發現一對帶有元至正十一年（1350年）銘的青花雲龍紋象耳瓶。很可惜這一發現公布後並沒有引起人們的注意。直到四五十年代，美國人波普博士以至正十一年瓶為標準器，對伊朗特別耳寺及土耳其伊斯坦布爾博物館收藏的青花瓷進行對照分析，找到74件和至正十一年瓶特徵一樣的青花瓷。以後在世界各地又發現了不少這類青花瓷，國內也有一些出土。這些十四世紀中期生產的青花器被稱為「至正型青花」，全世界共發現二百件左右。（圖❺❹、❺❺）

至正型青花一般都器型高大，有直徑57厘米的大盤，用進口「蘇泥勃青」料，青花呈色幽菁，青料凝聚處有黑褐色斑疤。裝飾層次多，紋飾繁滿縟密，整個器物看上去雄偉瑞麗，具咄咄逼人的氣勢。（圖❺❻、❺❼）

東南亞的菲律賓和印度尼西亞一帶，發現過

不少小件的元青花瓷，都是小碗、小罐、小壺之類，10厘米高低。有些器物造型和景德鎮出土的元代器物完全一樣，因而推斷為元景德鎮的產品。紋飾簡約，風格上以疏朗和清雅為特點，用國產的青花料繪製，呈色青灰。這些小件的元青花瓷已逐漸受到考古界的重視。

4 釉裏紅

釉裏紅是一種釉下彩，和青花在製作工藝上和裝飾方法上基本一致，區別在於青花用鈷料繪畫，釉裏紅用銅料繪畫。

釉裏紅往往和青花同時應用於一件器物上，稱青花釉裏紅。

釉裏紅在元代中期出現。1979年江西豐城發現了四件青花釉裏紅器，其中有青花釉裏紅樓閣式穀倉、塔式四靈蓋罐及兩件釉裏紅俑，器物上有「至元戊寅」紀年銘，至元戊寅即至元四年，為公元1338年。這是目前知道的唯一帶紀年銘文的元代釉裏紅器。現在發現的元代釉裏紅器非常少，除了上述至元四年的四件元釉裏紅器外，國內僅有北京豐台，江蘇吳縣和河北保定出土了數件。（圖❺❽）

除了國內出土的這類大型器物外，東南亞也發現了一批小件的釉裏紅器。這兩類釉裏紅器和大小兩類青花瓷非常相似，都是大型器物紋飾繁複小件器物紋飾簡單。小件的釉裏紅和青花則在器型、紋飾上幾乎一致。（圖❺❾）

釉裏紅的燒成條件很苛刻，上下不能相差20°C，高則釉色會燒「飛」，低則呈色灰暗。從現在見到的元釉裏紅看，呈色大多灰暗，很少有純正的鮮紅色，線條常見暈散，成熟的釉裏紅直到明初洪武才出現。

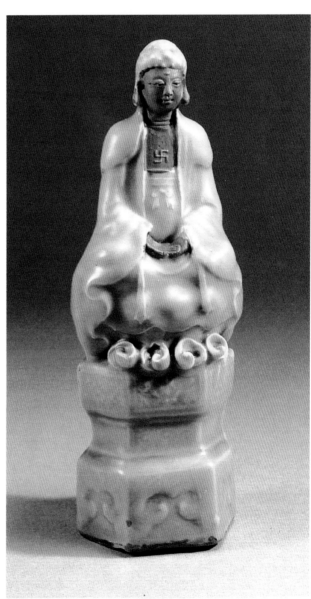

53 龍泉窯釋迦牟尼坐像

　　元　高25.4cm　首都博物館藏　1966年
北京市昌平縣出土

　　胎體厚重，白中略帶灰色。釉厚潤，青中泛
湖綠色，臉、胸及手部不施釉呈赭褐色。

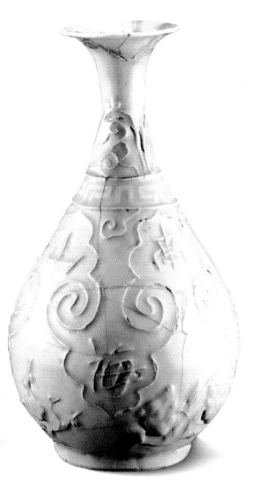

52 影青玉壺春瓶

　　元　高28.2cm　首都博物館藏　1963年
北京崇文區龍潭湖元墓出土

　　胎較厚，釉色青白。採用貼花和串珠紋作飾，
細頸、撇口的造型優雅俊美。

54 青花花卉紋八角葫蘆瓶

元　瓶高60.5㎝　土耳其托卡匹美術館
藏

自上而下分成八個裝飾帶，上下兩段主題紋
飾分別為花果紋和花鳥紋，瓶口、瓶腰、瓶脛
飾仰覆蓮瓣紋。紋飾繁密、精美，是典型的元
青花風格。

55 青花魚藻紋罐

元　日本梅澤紀念館藏　器高27.1㎝

全器分四個裝飾帶，口沿為海水紋，器肩為
纏枝花卉紋，脛部為變體蓮瓣，器腹主題紋為
魚藻紋，水草茂密，游魚兇猛，完全是自然界
生命力的寫照。

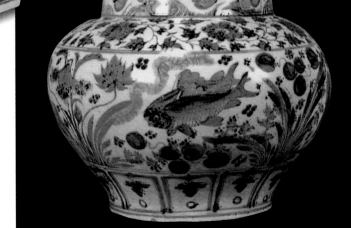

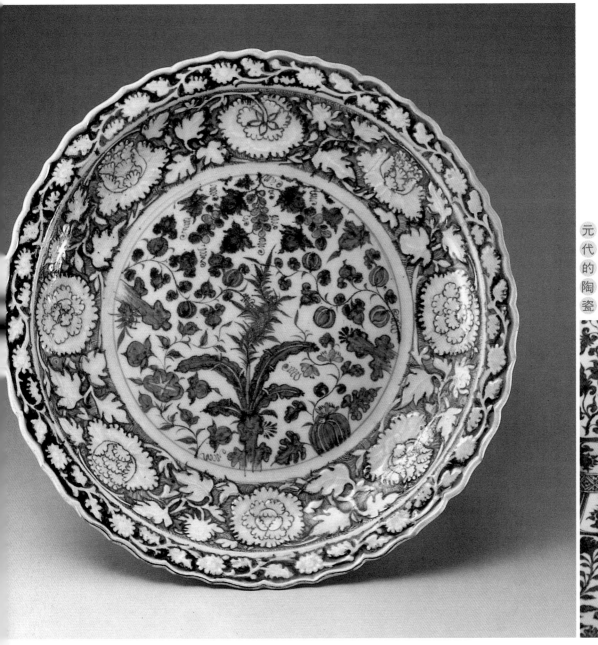

56 青花蕉石瓜菓紋菱口盤

　元　器徑45cm　上海博物館藏

　　青白色釉，青色濃翠。採用藍地白色、白地
藍花等多種裝飾方法。紋飾繁滿、稠密。這種
直徑一尺半左右的大盤元代主要外銷西亞地
區。

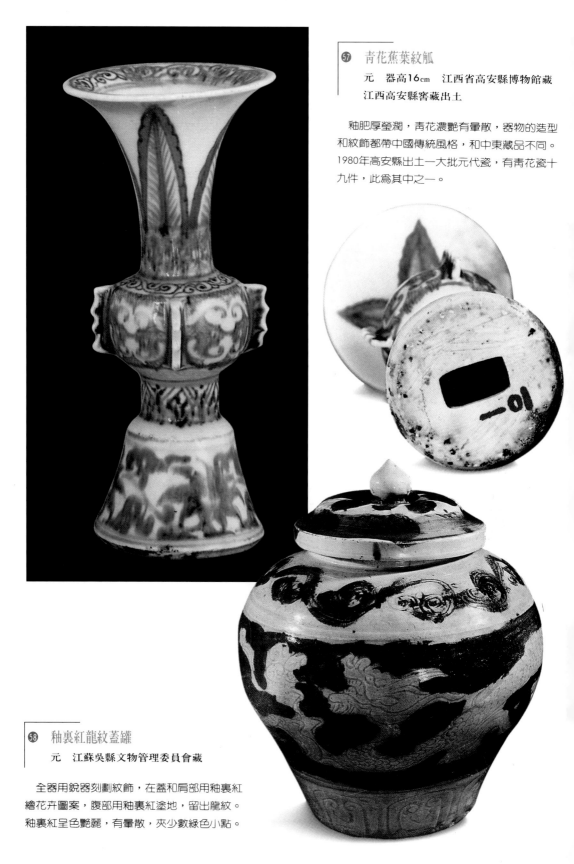

㊼ 青花蕉葉紋觚

元　器高16cm　江西省高安縣博物館藏
江西高安縣窖藏出土

　釉肥厚瑩潤，青花濃艷有暈散，器物的造型
和紋飾都帶中國傳統風格，和中東藏品不同。
1980年高安縣出土一大批元代瓷，有青花瓷十
九件，此爲其中之一。

㊽ 釉裏紅龍紋蓋罐

元　江蘇吳縣文物管理委員會藏

　全器用銳器刻劃紋飾，在蓋和肩部用釉裏紅
繪花卉圖案，腹部用釉裏紅塗地，留出龍紋。
釉裏紅呈色艷麗，有暈散，夾少數綠色小點。

⑨ 釉裏紅草葉紋雙耳小罐

　元　　高5.5cm

　釉泛青，瓶腹簡筆草葉紋，揮灑自如，釉裏紅趨黑灰，有暈散。這是元代後期銷往東南亞的貿易瓷，同時出土的還有繪簡筆靈芝、纏枝蓮、纏枝菊的小件器物。

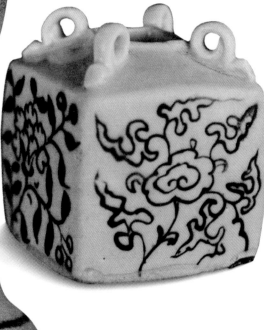

元代的陶瓷

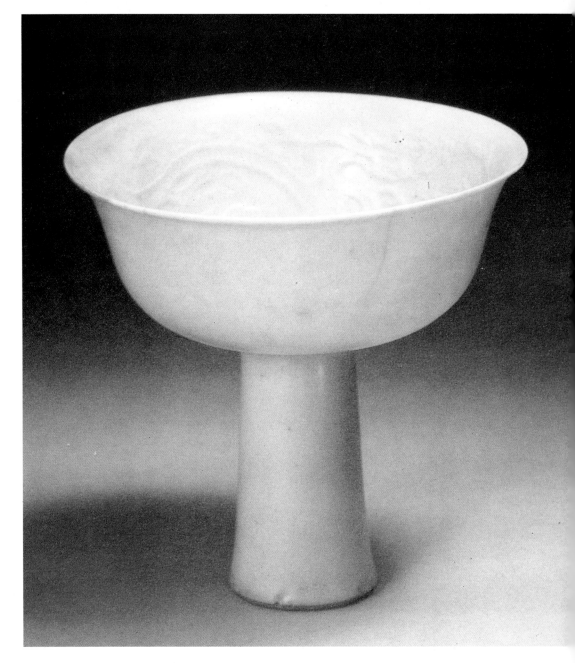

⑥ 卵白釉高足碗

　　元　上海博物館藏　1952年上海市青浦
　　縣任氏墓出土

　　造型規整，器內模印雙龍紋。釉色白而微青，
失透。這種敞口、淺腹、高足杯是元代的常見
器型。

❻ 卵白釉加彩碗

元　口徑11.7cm

　　施卵白釉，底露胎。裏壁模印紋飾，外壁以釉上紅、綠彩畫簡筆花卉紋。這種樞府窯卵白釉加彩瓷傳世品很少，在當時主要作外銷之用。

5 ｜ 樞府瓷

　　元代景德鎮生產一種卵白釉瓷，有些印有「樞府」字樣的，稱樞府瓷，是元軍事機關樞密院定製的專用瓷，可以算作元代的官窯瓷。

　　樞府瓷的胎骨堅緻厚重，造型都端莊規整。器物有折腰碗、高足杯、直口圓碟、侈口碗等幾種。器物的足壁都很厚，圈足外撇，底面中心有乳釘狀突起，露胎處可以看見紅褐色斑點。在器物的內壁模印各種紋飾，兩邊紋飾中分別印「樞府」兩字。也有的印「太禧」或「福祿」。（圖❻）

　　元代前期製品由於釉中含雜質多，釉色白中泛青，和同期影青的釉色很相似；後期製品為純正的卵白色，釉層厚而失透。

　　卵白釉瓷中還有些是民用品，製作稍粗率，底足垂直，無樞府字樣。在東南亞地區發現過一種卵白釉加彩瓷，內壁模印紋飾，外壁加紅綠彩，用筆及紋飾和同期的青花、釉裏紅瓷很相似，因數量稀少而成為難得的珍品。（圖❻）

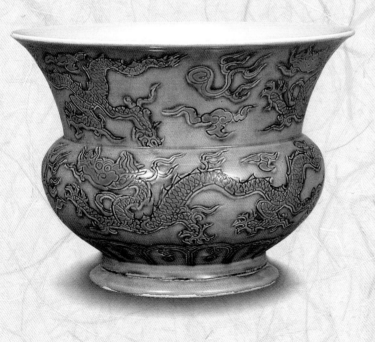

明代是中國陶瓷業空前輝煌的時期。

從明代開始景德鎮的官、民窰蓬勃發展，延袤十三里，烟火十萬家，規模巨大，成為全國瓷業中心。

得天獨厚的自然條件和八方雲集的優秀工匠，使景德鎮的製瓷工藝日臻完善，所取得的主要成就是：

1.在總結宋、元生產經驗的基礎上，造出了祭紅、祭藍、甜白、嬌黃、翠綠、礬紅等純淨鮮艷的各種單色釉瓷。

2.青花瓷的生產工藝、裝飾方法完全成熟，使冰清玉潔的青花瓷成為中國瓷業生產的主流。

3.各種鬼斧神工、窮妍極麗的彩瓷不斷問世，釉上紅彩、成化鬥彩、萬曆五彩、黃釉綠彩都是精美絕倫的藝術珍品。

在明代，福建德化的白瓷、江蘇宜興的紫砂和宜鈞、山西和江西的琺華、浙江龍泉的青瓷都在陶瓷史上寫下了光彩奪目的一章。

1 甜白瓷

明初景德鎮官窰生產的白釉瓷釉質細膩瑩潤，微含肉紅色，給人以甜的感覺，稱「甜白」，也稱「填白」。歷來對永樂甜白評價最高，潔淨如玉，胎薄如紙，幾乎只見釉不見胎，能見手指螺紋，胎上劃紋如水印可透光，精巧到「只恐風吹去，還愁日炙銷」的程度。因永樂甜白薄如蛋殼，故稱之為「卵幕」。紋飾刻劃而成，有各種龍鳳紋、花卉紋、八寶紋、幾何紋，伊斯蘭風格的紋飾也可以在永樂甜白瓷上見到。（圖❻❷）

永樂瓷中甜白瓷特別多，這與帝王的癖好有關，至宣德前期燒製的器物中白釉比重還是很大。

宣德和永樂甜白的區別有：

1.相同的器物宣德製品胎骨稍厚。宣德白瓷釉層中含大量氣泡，釉表有細桔皮紋和少量縮釉點，釉色白中含青。

2.永樂白瓷紋飾刻於內壁和裏心，宣德紋飾刻於外壁和底面。紋飾永樂簡約，宣德繁複。

白瓷是明代祭器中的主要品種，歷朝都在燒製，但釉色都不是永樂白瓷微紅的「甜」白色。

2 祭紅

宋鈞窰瓷上出現了艷若晚霞的紅釉，宋、元景德鎮也有紅釉或紅釉加彩器，但都不是純正的鮮紅色，真正的紅釉是永樂時出現的祭紅。

祭紅又稱霽紅、積紅、寶石紅，釉色鮮紅欲滴如初凝雞血，華貴端莊。

永樂祭紅器的胎骨極為潔淨堅緻，體薄而輕，在胎上刻劃暗花，器上紅釉艷麗瑩潤。在裝飾上另有紅地白花的方法，如永樂紅地白雲龍梨形小壺，以紅釉為地，紋飾剔釉而成，剔釉處施甜白釉，紅白分明。

宣德祭紅傳說「以西洋紅寶石為釉」，稱寶石紅。與永樂祭紅相比胎體稍厚，釉色略深暗，也有的呈淺紅或深淺不等蘋菓綠。有些器物釉面見青紫色窰變斑點，釉表有棕眼、冷紋。宣德祭紅器數量大增，形制多樣，有僧帽壺、紙槌瓶、花插等陳設瓷，也有碗、盤等日用器。宣德紅釉器的口沿或出筋處都有一線白釉，稱「燈草白」，與全器紅釉相映更添幾分美感。（圖❻❸）

明成化以後很少再有祭紅出現。清初康熙、

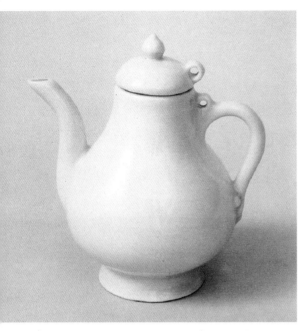

62 甜白釉暗花梨形壺

　　明永樂　　高13cm　　揚州市博物館藏

　　梨形。胎質細膩潔白，釉色甜潤。器身上刻暗花。形制規整，蓋和執柄上有繫，爲永樂甜白釉中的典型之作。

63 祭紅釉盤

　　明・宣德　　口徑20cm　　天民樓藏

　　器內外滿施寶石紅不透明釉，釉面略見橘皮紋。口沿白釉。底面刻「大明宣德年製」二行六字楷書款，外罩白釉。此盤是宣德官窯的精品。

雍正都仿宣德祭紅，康熙製品呈色暗黑，雍正製品則釉色濃淡不等，難以達到明初祭紅的艷麗。

3 祭藍

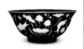

祭藍又稱霽藍或霽青，是以氧化鈷爲著色劑的高溫色釉。

藍釉何時出現尚不可考，但元代已有藍釉器，包括藍釉金彩和藍釉白花兩種。江蘇揚州曾發現一件元代藍釉白龍梅瓶，色澤沉著，紋飾生動，具有很高的工藝水平。

明永樂藍釉傳世品很少，近年在景德鎮出土過永樂藍釉殘片，藍色純正，釉面光潤肥厚。

宣德藍釉稱祭藍或寶石藍，有深淺不同幾種色潤，釉層肥厚帶桔皮紋，器物的口沿處有一線白色燈草口。

宣德祭藍有內外藍釉、外藍釉裡白釉、藍釉白花和灑藍幾種裝飾方法。灑藍又稱「雪花藍」或「蓋雪藍」，傳世品很少。（圖❻❹）

明代藍釉器歷朝都在生產，成化藍釉的釉色藍中含紫，藍釉白花器在口沿上加醬色釉邊。正德的藍釉器藍中泛黑，釉薄處則見絲狀刷痕，和宣德製品相比已有明顯差距。

❻❹ 祭藍白蓮魚紋盌
明·宣德　器徑22cm

外壁刻劃蓮花、游魚、水草紋，施白釉。地施寶石藍釉，釉色深沉厚潤，口沿有白筋一道。這種藍地白花器是稀有珍品。

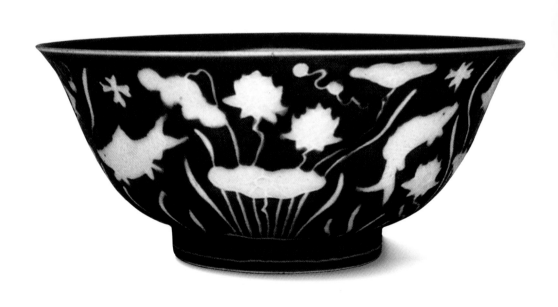

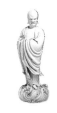

4 │ 德化白瓷

福建建陽的黑釉瓷和德化的白釉瓷分別稱爲黑建和白建。德化窯在宋、元時曾燒製影靑瓷，在此基礎上明代燒出了白釉瓷。

明代的德化白釉均極純淨，潤若凝脂，是純正的白釉，又稱乳白、象牙白、鵝絨白，國外則稱爲豬油白。明初德化白釉的釉色爲白中含極淡肉紅，明代中期產品帶奶油黃色，明末的爲奶油白色，淸初的產品已白中閃靑。

德化白釉的胎質均白淨緻密，透光性好，這是純淨高雅的德化白瓷的優點，同時硬脆易損也是其特點。

德化白瓷以日用器皿爲多，其中各式小杯最爲精緻動人，貼印如梅花、螭龍、鹿、鶴等紋飾。陳設瓷也是德化白釉的重要產品，有尊、罍、瓶、觚幾種。

德化白瓷的代表作品是佛像和其它人物塑像。佛像大至1.5米，小到9厘米，有二百多個品種，大部分藏於各國的博物館。雕塑佛像的名家輩出，尤以何朝宗爲宗師，他們在自己作品上往往留有姓名印鑒。（圖❻❺）

民國以來，有新仿的德化白釉瓷像，但胎輕且薄，釉色欠腴潤。近代日本的仿製品幾可亂眞，唯裝飾帶日本風格。

5 │ 龍泉靑瓷

浙江龍泉生產的靑瓷在宋、元時質量精而產量多，有很大的市場。

明代前期，龍泉靑瓷還承燒一部分宮廷用瓷，而且價也不菲，在當地甚至買不到，都高價轉售他處。由於景德鎭作爲瓷業中心地位的確立，龍泉窯已成強弩之末，以致《龍泉縣志》說：「（成）化，（弘）治以後，質粗色惡，難充雅玩矣」。（圖❻❻）

明後期的龍泉靑瓷均製作粗糙，足底厚重，挖足馬虎，底部有挖足刀痕。胎體厚重，胎色灰黃，釉層薄而透明，光澤很強。釉色有靑灰、茶葉末、灰黃幾種。

這時器物造型都呆板僵硬，如碗和高足杯都是口部小，器身高，有搖搖欲墜之感。裝飾以釉下劃花爲主，也有模印方法。傳世的明龍泉靑瓷爐有不少是仿宋的。宋龍泉靑瓷香爐胎骨薄，凸出的纏枝牡丹紋的花梗由圓泥條堆貼，明龍泉靑瓷香爐則胎骨厚，花紋平雕而成。

明、淸景德鎭的豆靑釉與龍泉靑瓷相類似，但豆靑釉的器裡和底面是白釉，而龍泉靑瓷則周身是靑釉。從胎骨講，景德鎭製品胎質堅白，造型也較精巧端正。

6 │ 釉上紅彩

釉上紅彩是在燒就的白瓷上繪紅釉後復燒成。

明代的白釉紅彩瓷以洪武和正德製品最爲精彩。

文獻記載洪武已有「五色瓷」即彩瓷，但一直缺乏可靠的實物資料作證。1964年南京明故宮遺址發現了數量巨大的明代瓷片，其中有一件殘存半只的白釉紅彩雲龍紋盤，這是目前僅見的洪武時期釉上紅彩。殘盤復原口徑五寸，胎土細膩，釉如凝脂，露胎處有十分勻淨的淡赭紅色，內底中心有帶明初風格的流雲三朵，

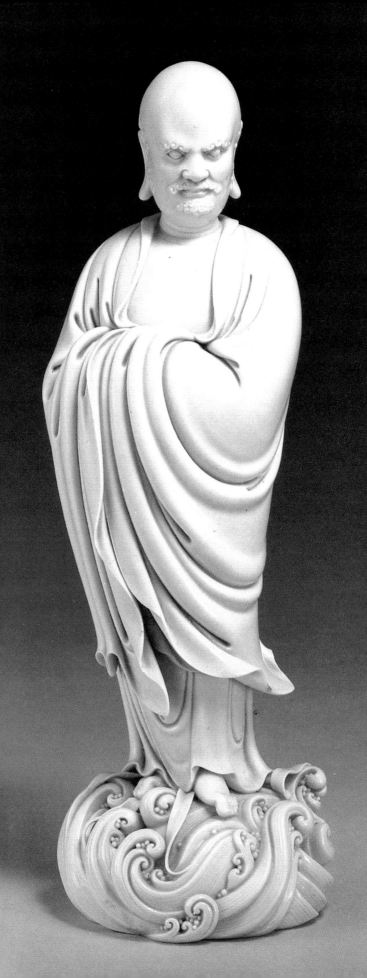

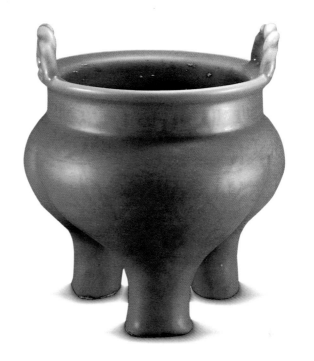

65 德化白瓷達摩像

　　明

　　通高42厘米，是明代瓷雕大師何朝宗的代表作品。立像施象牙白釉，釉面溫潤如凝脂。雕塑手法細膩，線條流暢，衣紋有隨風飄拂之感。背面有「何朝宗製」印鑒。

66 龍泉窯繩耳三足爐

　　明·永樂　　高22.7cm　　首都博物館藏

　　1956年北京市昌平縣出土

　　通體刻暗紋，頸部刻回紋，腹部爲卷草紋，三足分別爲桃、柿子、石榴。釉面光潤，玻璃質感強，有密集的微小氣泡。

邊牆內外畫紅彩雲龍各兩條且內外紋飾完全重疊，整件器物豪華精美，是無價之寶。（圖**67**）

　　永樂的釉上紅彩也是近年才發現的。1984年，在景德鎮明官窯遺址出土二件永樂釉上紅彩碗，分別畫雲龍紋和雲鳳紋，但遠遠不及上述洪武雲龍盤秀美。

　　除洪武外，明中期正德的釉上紅彩頗爲可觀，紋飾精雅，製作工致。有些器物上用紅彩題寫波斯文的詩句、款識，帶有正德瓷的特殊風格。

　　嘉靖以後，已很少再有單純的釉上紅彩瓷。

7　色釉釉上彩

　　明代燒成甜白、祭紅、祭藍、嬌黃、翠綠等色釉瓷，這樣就能在各種色釉上加彩，開拓了釉上彩瓷的新領域。

　　宣德時在祭藍釉底上用綠彩加飾，稱祭靑綠彩，傳世品中有祭靑綠彩蓮塘游魚盤，非常稀少。

　　弘治的黃釉加彩是著名品種。弘治黃釉是以鐵爲呈色劑的低溫鉛釉，色淡而嬌嫩，故稱「嬌黃」。又因釉是澆在瓷胎上的，亦稱「澆黃」。弘治黃釉呈色穩定，透明度高，適宜在胎下雕刻各種花紋，歷來評價很高。在黃釉基礎上製出了黃釉綠彩。黃釉綠彩在弘治、正德、嘉靖、萬曆都見生產，大多數器物是外壁黃釉綠彩內壁白釉，少數器物全器均施黃釉。（圖**68**）

　　除黃釉綠彩外，正德有藍地三彩，嘉靖有綠釉黃彩和紅釉黃彩，萬曆有嬌黃三彩和綠地紫彩，都是傳世很少的品種。

　　這些色釉釉上彩大多是在施釉前先刻劃各種花紋。作爲御用的官窯器物都以靑花題寫年號款，也有一些年號款是刻製後塡彩。

67 釉上紅彩雲龍紋盤（殘）

明·洪武　南京博物院藏　1964年南京
明故宮遺址出土

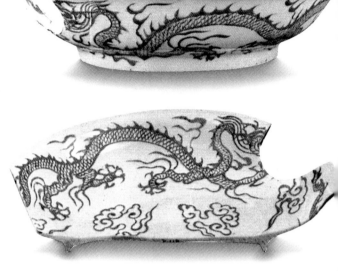

殘存半隻，復原口徑15.6厘米。胎土細膩，釉
如凝脂，盤心有流雲三朵，邊牆內外各畫五爪
雲龍兩條，內外紋完全疊合，豪華秀麗，精美
絕倫。

68 黃地綠彩雙龍戲珠紋渣斗

明·正德　器高10.7cm　天民樓藏

器頸、腹各錐刻雙龍戲珠紋，底邊刻蓮瓣紋，
足刻弦紋一道。地面施嬌黃釉，花紋加填綠彩。
器內純白無紋飾。底青花「正德年製」四字。

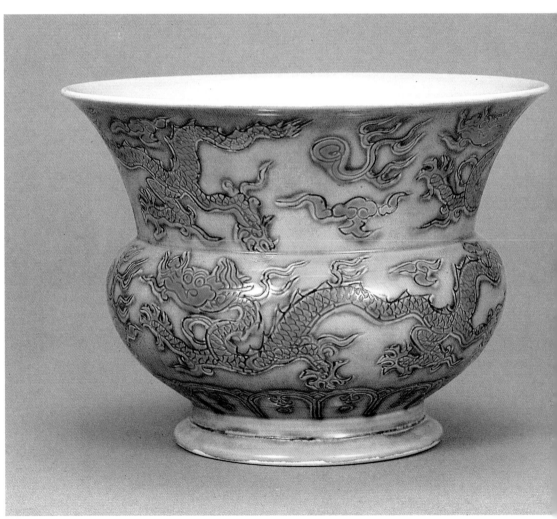

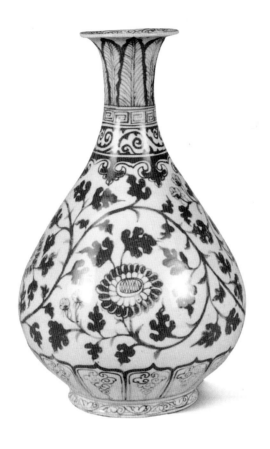

8 釉裏紅

釉裏紅在元代中後期出現，但工藝上的眞正成熟是在明初。

明初洪武結束戰亂，陶瓷生產逐漸恢復，技術上有很多突破。這時釉裏紅的裝飾以線描爲主，已擺脫元代釉裏紅靠大塊紅色來裝飾的較爲原始的方法。紋飾以纏枝扁菊紋爲主，這是洪武釉裏紅的一個重要特徵，另外還有纏枝牡丹、纏枝蓮等，個別器物上也見松竹梅紋、庭院、飛鳳等。紋飾繁滿而多層次，與同期青花頗多相似之處。（圖❻❾）

永樂的釉裏紅過去幾乎沒有傳世品，近年景德鎭御器廠遺址發現一些殘器，才對其有所了

❻❾ **釉裏紅花卉紋玉壺春瓶**
　　　　明初　器高32.2cm　日・戶栗美術館藏

器腹繪纏枝菊紋，頸飾蕉葉紋、回紋及卷草紋，脛飾互借邊線的仰蓮瓣紋，足飾卷草紋，都是明初習見紋飾。呈色艷麗，造型規整。

解，從器物看，比洪武製品粗糙。

宣德的紅魚靶杯（高足杯）「以西洋紅寶石爲末，魚形自骨內燒出，凸起寶光」，實際上就是釉裏紅。同類的還有釉裏紅三果盤，畫鮮紅蘋果、石榴、桃各二枚凸起。這種三魚靶杯和三果盤明中後期仿製的很多。

明中期成化開始，技術難度大的釉裏紅已逐步被釉上紅釉代替，僅維持少量生產。

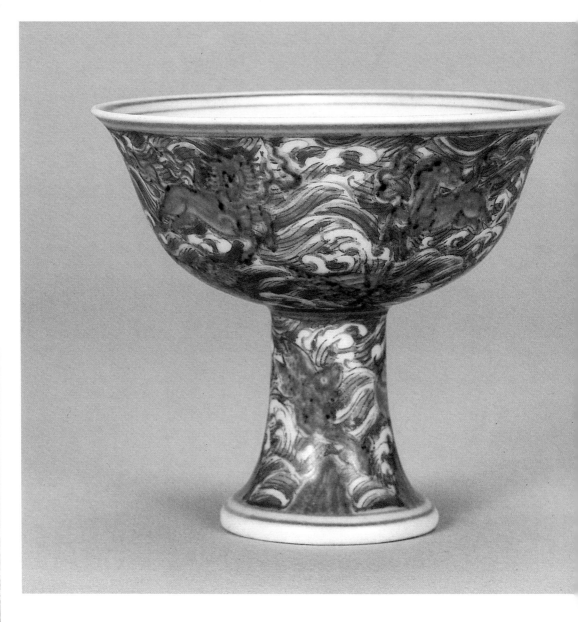

70 青花紅彩波濤魚獸紋高足盃
　　明·宣德　器高8.9cm　天民樓藏

　　釉下青花繪魚獸十二隻，釉上紅彩繪海水波
濤，青紅交錯襯托，氣勢非凡。宣德青花紅彩
實是青花五彩的緣起。

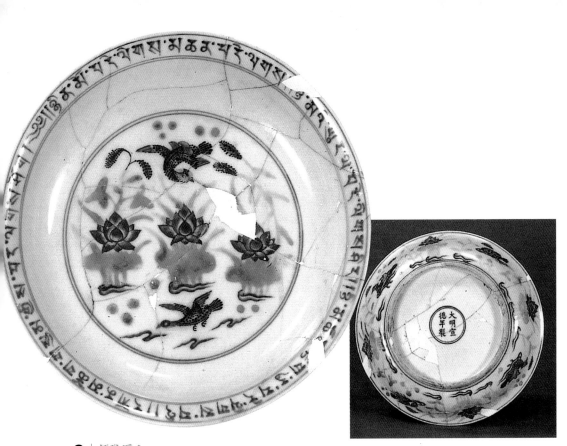

9 鬥彩

鬥彩又稱青花五彩，是釉下青花和釉上色釉拼逗（鬥）而成的一種裝飾方法。（圖⑰）

鬥彩以成化最有名，近年發現明初宣德已有成熟的鬥彩。一個偶然機會，1985年在西藏的薩迦寺發現兩件青花五彩蓮池鴛鴦紋碗，紅彩為蓮，綠彩為荷，用青花加紅綠彩勾畫兩對戲水鴛鴦。器物的製作、紋飾、釉彩都極精、極美。三年以後的1988年，在景德鎮御器廠遺址出土一些宣德瓷片，有一件鬥彩蓮池鴛鴦紋盤（殘），紋飾和西藏發現的完全相同，從而證實了宣德時確實已有鬥彩出現。（圖⑪）

成化鬥彩的技法完全成熟，所用色彩除釉下青花外，釉上彩有鮮紅、油紅、嬌黃、鵝黃、杏黃、蜜蠟黃、姜黃、深綠、淺綠、松綠、深紫、淺紫、姹紫、孔雀藍、孔雀綠等許多種，一般器物上用三至六種。（圖⑫）

⑪ 青花五彩蓮池鴛鴦紋盤（殘）
明·宣德　1988年景德鎮明代御器廠遺址出土

盤心蓮池鴛鴦用釉下青花和釉上五彩合繪而成。這是目前已知最早的青花五彩（鬥彩）器，在彩瓷發展史上有重要意義。

成化鬥彩紋飾如人物、鴛鴦、蓮池、花鳥、蜂蝶、瓜果、山石、樹木、團花、蔓草都線條輕柔，造型簡約。器物多為小件器物，如小罐、小瓶、小杯之類，以繪子母雞的雞缸杯最典型。器物無不胎骨堅薄，釉色淡雅，輕盈精麗。明萬曆時，一對成化雞缸杯已「值錢十萬」。（圖⑬）

成化鬥彩明嘉靖即有仿製，清代、近代、現代仿品更是不可勝數。清乾隆製品能做到製作規整，花紋精細，但濃艷太過，失去成化鬥彩甜美淡雅的特有韻味。

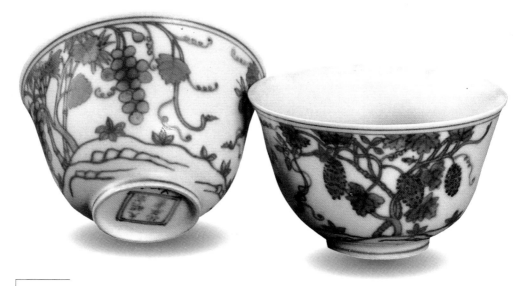

72 鬪彩葡萄紋杯

　　明・成化　　高4.8cm　　首都博物館藏
　　1962年北京市新街口外清墓出土。

　　在青花勾勒的輪廓線內，填玫瑰紫、姹紫、雞血紅、嬌黃、翠綠諸彩。胎白釉潤，造型精美，係成化官窯上品。

73 鬪彩雞缸杯

　　明・成化　　口徑8.2cm

　　成化鬪彩中以畫雞紋的雞缸杯最著名，至明後期一對已值錢十萬。器身外壁繪公雞、母雞各一隻，小雞數隻，另一面畫假山石、花卉紋。

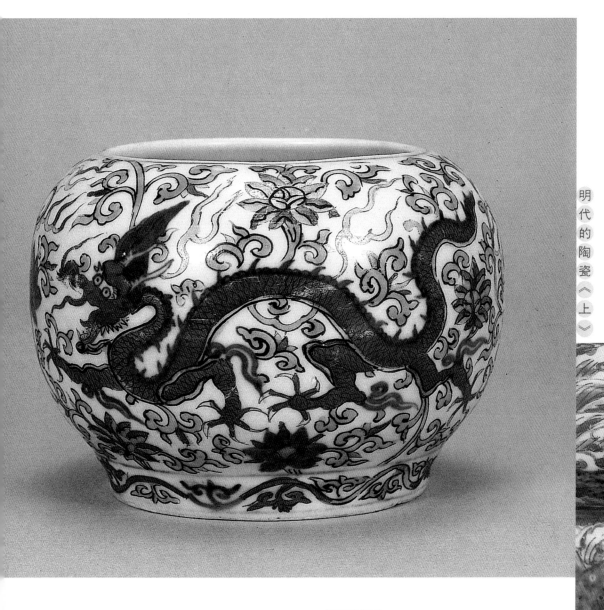

10 萬曆五彩

萬曆五彩泛指明後期嘉靖、隆慶、萬曆、天啓等朝生產的青花五彩瓷。

　　萬曆五彩中的青花在使用中比重下降，僅作爲一種釉色適當運用，改變了明代早、中期青花五彩（鬥彩）中以青花爲主體的畫法。色彩均姹紫嫣紅、鮮艷濃郁，一掃成化鬥彩清雅淡麗的風格。色彩中紅色比重最

⁊⁴ 青花五彩龍紋圓罐

明・萬曆　器高9.7cm　天民樓藏

　　白釉泛青灰，足底露胎。器外壁繪戲珠龍紋兩條，隙地加繪蓮花、卷草、雲火。紋飾以青花勾勒後塡紅、綠、黃、黑等色。底青花「大明萬曆年製」六字。

大，天啓製品這種特徵更加明顯，日本稱之爲「赤繪」。（圖⁊⁴）

紋飾繁縟稠密佈滿器身，有些幾無纖毫隙地。紋飾本身並不注意造型的準確和優美，帶有更多的裝飾性。花紋以蓮池鴛鴦、魚藻、團鶴、雲龍、嬰戲、人物為主，輔以山石、花菓、瓔珞、回紋及各式花卉。另八卦、雲鶴等道教色彩的紋飾也具有時代特徵。

器物造型追求奇巧新穎，嘉靖時的方斗、執壺，隆慶時的屏風、多角菱形罐，萬曆時的鏤空大瓶、雲龍筆架、細長筆管、三層方盒都是前所未有的創造。（圖⑦⑤）

這時另有一種以紅、綠、黃為主的釉上五彩，以各種色釉為「地」，「地」色有青、黃、紫等幾種。這種單純的釉上五彩一般是民窰製品，另有不少作外銷用。（圖⑦⑥）

11 琺華器

「琺華」又稱「法華」，明代的琺華器有兩種，一種是山西民窰生產的陶胎琉璃釉器，另一種是景德鎮的瓷胎仿製品。

山西的琺華器生產從元代開始一直延續到清嘉慶年間，以明代產品為好而且產量很大，至今山西民間還保存著很多明清琺華器。

山西的陶胎琺華器是在陶胎上用「瀝粉」的方法勾勒出凸線花紋，然後填以各色釉料後燒成。釉色有孔雀藍、孔雀綠、茄皮紫、琥珀黃數種。色彩濃郁厚重。紋飾粗獷拙樸、潑辣生動，充滿北方農村的泥土氣息。器物以花瓶，香爐、人像、動物為主，屬陳設瓷之類。（圖⑦⑦）

明代時陝西西安、河南洛陽、河北宛平都生產過琺華器，景德鎮生產的瓷胎琺華則具特有的精緻典雅的南方風格。

明中期景德鎮的仿琺華器有瓶、罐、鉢之類，

⑦⑤ **青花五彩人物方格盒**
明・萬曆 器長22.4cm 首都博物館藏

各種方型器在明嘉靖、隆慶、萬曆時頗為流行。此件方盒紋飾自然隨和，以青花為主，五彩略加點染，具淡雅秀逸的風格，這在當時是少見的。

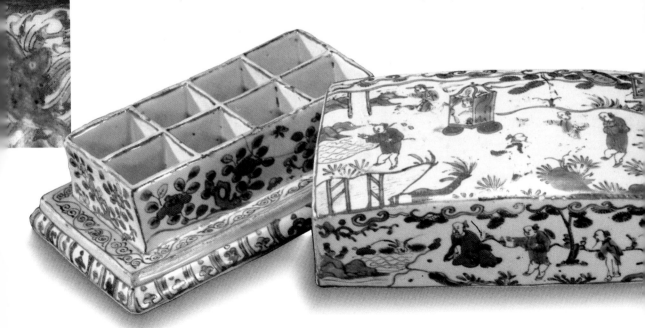

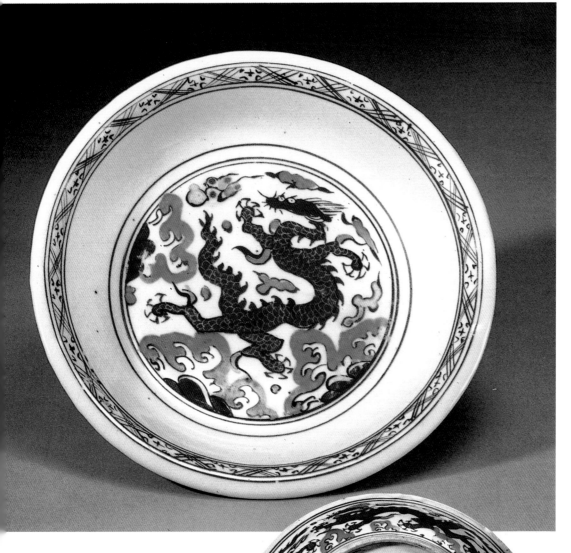

76 釉上五彩龍紋盤

　　明・嘉靖　器徑19.6cm　首都博物館藏

　　北京市朝陽區出土

　　單純的釉上五彩是較爲少見的作品。此盤白
釉爲地，紅、綠、黃釉彩繪，龍身用尖錐刻出
鱗片。底有「平遙府」款，爲王府定製。

⑰ 琺華八仙紋罐

明　高43.8cm　首都博物館藏　1972年
北京市朝陽區出土

胎質細膩，釉質純淨，肩部有剝釉。以瀝粉
勾勒八仙、八寶、海水、蓮瓣等紋飾，再填綠、
黃、藍、白等色，絢麗古雅。

紋飾採用刻劃加堆泥的方法。以一種釉色舖
地，以其它釉色填繪紋飾。常見紋飾有人物、
仙神、花鳥、雲龍、蓮瓣、瓔珞等。

　　琺華器如布衣荆釵的村姑一般質樸無華，與
明代其它姹紫嫣紅、爭奇鬥艷的彩瓷相比，實
在是風姿獨具，清純可愛。

78　宜鈞高身方鐘壺
清　器高21.8cm

　　褐紅色胎，質地細膩，器表施藍色釉，上有
淺藍色窰變斑點，窰變釉斑通體非常規則，與
景德鎮爐鈞大小多變的窰變釉斑不同。

12 宜鈞

　　江蘇宜興在太湖之濱，產可
塑性很強的各色陶泥。相傳越
國大夫范蠡在宜興作陶致富，
號稱陶朱公，被宜興窰戶尊為
「陶祖」。據可靠考古資料，自六朝起宜興丁蜀
鎮一帶已設窰燒器。（圖78）

　　宜興的蜀山以燒製無釉的紫砂陶為主，鼎山
則燒製帶釉的陶器為主，稱宜鈞。

　　明代嘉靖、萬曆時，鼎山宜鈞已聞名於世。
宜鈞釉色以天青、天藍、雲豆居多，另有月白
等色。宜鈞的胎有白色和紫色兩種，分別用宜

興白泥、紫泥製成。釉層厚而失透，開細密紋
片。

　　明代後期歐子明在此開窰燒器，稱歐窰。歐
窰的鈞釉除青色系列外還有葡萄紫色，以灰藍
色最名貴「灰中有藍暈，艷若蝴蝶花」。器物品
種繁多，盤的形狀大多呈六角或八角形，花盆、
瓶、尊、爐、佛像等陳設瓷是主要品種。

　　清代宜鈞得到繼續發展，乾隆、嘉慶年間的
葛明祥、葛源祥兄弟的產品十分著名，器型以
火鉢、花瓶、水盂為主。釉彩豐富，色澤藍暈
也較明代歐窰有發展，器物上印「葛明祥」或
「葛明祥造」款。葛氏兄弟作品晚清有很多仿
製品。

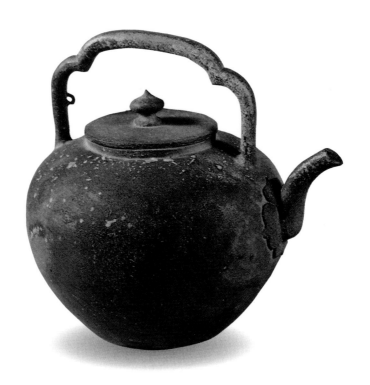

13 紫砂

　　紫砂產於江蘇宜興，是用紅紫色泥燒成的陶器，作茶具最好。

　　北宋大文學家蘇東坡任常州知府時，曾到宜興蜀山講學，他當時設計的紫砂提梁壺一直到現在還在承襲仿製。到元代時，當地已很流行用紫砂壺泡茶。

　　明正德、嘉靖起，隨著飲茶、品茶、論茶風氣盛行，出現了許多製壺名手，供春、時大彬和惠孟臣是最具代表性的。（圖⑲）

　　供春是宜興人，明正德年間，作為書僮侍候主人在金山寺讀書，偷閒向寺僧學得製作紫砂壺的技術，並把原來手捏製法改進為「斫木為模」、「削竹為刀」。他的作品叫供春壺，現在唯一留傳下來的是一件樹癭壺，壺身作老松樹皮狀，壺把亦如樹根，古樸高雅。

　　時大彬生於明萬曆，死於清康熙初，是和供

⑲　紫砂提梁壺
　　明・嘉靖　　通高17.7cm　　南京市博物館藏
　　南京市明嘉靖十二年（1533年）墓出土

　　是目前唯一有絕對紀年可考的嘉靖早年紫砂器。砂質，肝紅色，質地較粗，壺面有飛釉，造型端莊，做工規整。

春齊名的紫砂巨匠。時大彬又發展了紫砂工藝，創作了造型奇特的菱花八角、六方、提梁、僧帽等數十種壺，無不巧思慧心，更投文人品茶之好。時大彬及其門人李仲芳、徐友泉、陳仲美等人開創了明末清初間紫砂技藝的輝煌世紀。（圖⑳）

　　惠孟臣是時大彬之後的又一高手，天啟、崇禎間人。他專製小壺，胎薄輕巧，形體渾樸，壺上的銘文筆法精美，和唐代大書法家褚遂良相近，是一絕技。

14 明瓷銘文

明代瓷上的銘文（或稱款識）有年號、吉語和堂名三種。

明瓷的年號從永樂開始出現，宣德時官窯瓷大多題年號並成為慣例而沿用下去。明瓷上的年號有「某某年製」、「某某年造」、「大明某某年製」和「大明某某年造」四種基本形式。

自正德開始，民窯瓷上出現仿前代年號的寄託年號款，以仿宣德和成化的最多，另有題「大明年製」和「大明年造」兩種特殊款的一般是民窯瓷，官窯瓷很少用。（圖❽）

明代民窯瓷題吉語的很多，如「福」、「祿」、「壽」、「長命富貴」、「福壽康寧」、「萬福攸同」、「玉堂佳器」、「富貴佳器」等。各個時期題寫的字體各異，形式不同，題吉語款的都是民窯瓷中較精的器物。

堂名，齋名是讀書人的居室名，以此言志抒懷。明中期開始民窯瓷上逐漸出現堂名和齋名，天啟、崇禎已廣為流行。天啟瓷上用「堂」、「居」、「記」多，崇禎瓷則一般用「齋」。如天啟的「于斯堂」、「竹石居」，崇禎的「雨香齋」、「白玉齋」，都是較多見到的堂名款。

❽ 紫砂鼎足蓋圓壺
　明·時大彬製　通高11cm　福建漳蒲縣文化館藏　福建漳浦明萬曆墓出土。

通體呈栗色，略帶黃，佈滿梨皮狀小白斑點，蓋口嚴密，底有「時大彬製」款，字體方正，起筆時多圓折。

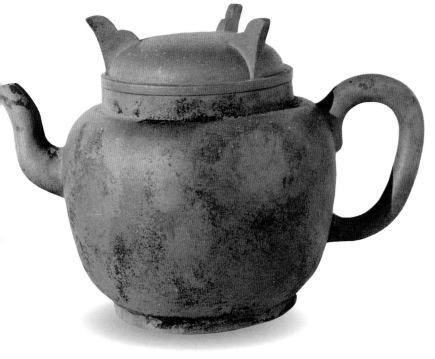

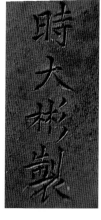

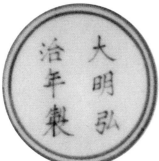

81 明瓷銘文

明各朝年號款

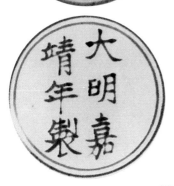

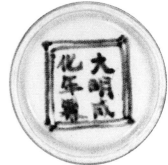

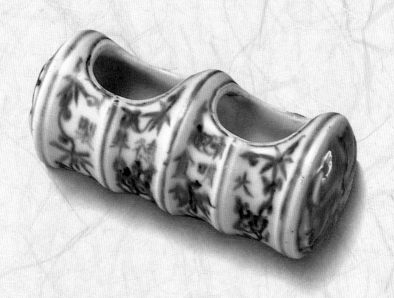

成熟的青花瓷在元代出現，至明代進入全盛時期，成為景德鎮乃至全國瓷業生產的主流。

明代青花瓷分為官窯和民窯兩大體系。

官窯青花製作無不精雅絕倫，盡善盡美，有皇家氣派，發展分三個階段：

◎前期

包括明洪武、永樂、宣德、正統、景泰、天順共六朝，風格氣勢恢宏，雄偉壯觀。

◎中期

包括成化、弘治、正德三朝，風格典雅纖秀，婉約諧靜。

◎後期

包括嘉靖、隆慶、萬曆三朝，風格繁華富貴，濃艷妍麗。

明末的天啓、崇禎官窯青花已基本停止生產。

民窯青花質樸率真，活潑飄逸，充滿村野氣息。自洪武至萬曆，民窯青花和官窯青花相伴相隨、互相影響，但又帶著強烈的個性和獨特的風格。晚明的天啓、崇禎因官窯的衰退，民窯青花一枝獨秀成為主角，有不少優秀作品問世，對日本、東南亞的青花生產造成很大影響，也孕育著清初青花的產生。

1 洪武青花

明初洪武青花是近年來陶瓷研究的熱點。

洪武官窯設於洪武三十五年，官窯青花傳世品不多又無年號款，對這些傳世品的斷代也就眾說不一。目前僅能根據紀年墓的出土物和其它出土標本進行對比分析。最重要的出土物有：

1.1958～1964年南京明故宮遺址出土瓷片中分離出一些洪武官窯青花。

2.1984年在北京第四中學原明初舊庫發現幾千片明初青花和釉裏紅殘瓷。

3.80年代初報導在景德鎮出土一青花大盤殘片，以扁菊紋為主紋，具明初風格。

目前能確認的洪武官窯青花的特點是：

青花用國產鈷料，呈色青中帶灰，青花濃重處不見元青花和永樂、宣德青花中常見的黑褐色斑疤。

和元青花相比，釉層明顯加厚，肥潤平滑，青白色，很少有開片。

紋飾以各種折枝、纏枝花卉紋為主，橢圓形的扁菊紋尤具時代特徵，用筆拘謹，紋飾呆滯，給人以沉悶之感。（圖❽）

胎體比元代同類產品薄，砂底的刷上洪武特有的赭紅色釉漿。（圖❽）

2 永樂青花

永樂官窯瓷都胎堅色白，釉肥汁厚，在此基礎上生產的青花瓷一改洪武青花的粗重感，顯得典雅與華貴。

永樂早期青花用國產青料。永樂三年起鄭和七下西洋，帶回進口的鈷料蘇泥勃青，用於後期官窯青花。青花呈色由淡穆青灰變為幽菁濃郁，青料凝聚處出現特有的黑褐色結晶點，青色略有暈散，一方面使人物紋的線條不清，另一方面也使花卉紋筆墨淋漓，如水墨畫一樣酣暢生動。（圖❽）

紋飾早期的較密，後期的趨向疏朗。纏枝蓮、纏枝牡丹、纏枝菊等花卉紋是永樂前期青花主要紋飾，稍後出現折枝花果紋。動物紋以龍、鳳為多，還有少量的麒麟紋和海獸波浪紋。（圖❽

中國陶瓷綜述

【九八】

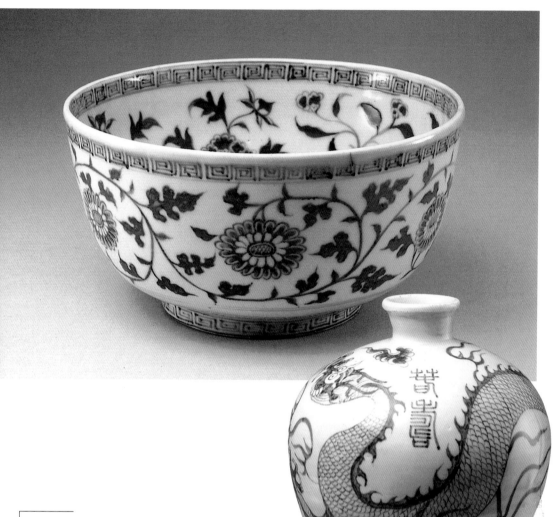

⑫ 青花纏枝菊紋大碗

　　明・洪武　器徑20.3cm　上海博物館藏

　胎質潔白堅致，釉層肥厚。內壁飾折枝梔子、
菊、石榴、牡丹，外壁飾纏枝菊，口沿內外及
圈足加繪回紋。

⑬ 青花雲龍紋瓶

　　明初　器高36.6cm　上海博物館藏

　器身繪五爪雲龍紋，肩有方筆篆書「春壽」
兩字。圈足、砂底，見窰紅。同樣器存世共四
件，為洪武青花中唯一題銘文者。

84 青花花果紋執壺

明・永樂　器高26.8cm　上海博物館藏

　　青花呈色艷亮，有鐵鏽斑。器腹菱形開光內繪折枝花果紋，開光外繪折枝花卉紋，造型端莊、製作精良，係永樂官窯作品。

85 青花纏枝花卉一把蓮紋大盤

明・永樂　口徑34.7cm　天民樓藏

　　胎薄，露胎處呈橙紅色。青色濃艷帶紫，有黑藍色斑點。內外壁均飾纏枝四季花卉，盤心的一束蓮紋是中國傳統紋飾，這種盤明、清仿製的頗多。

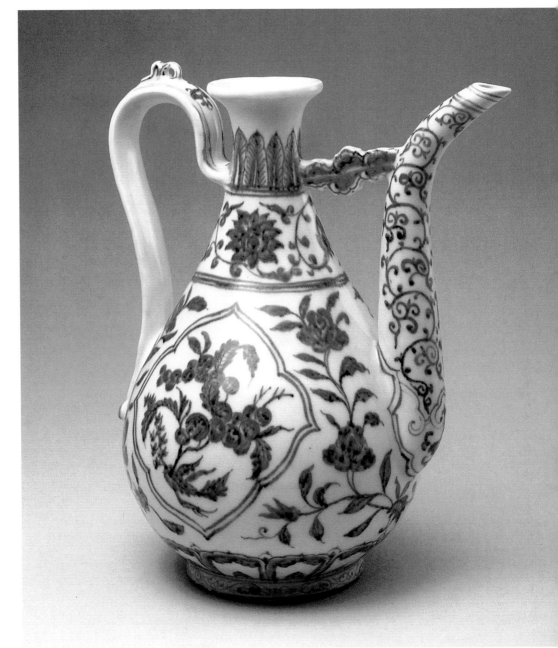

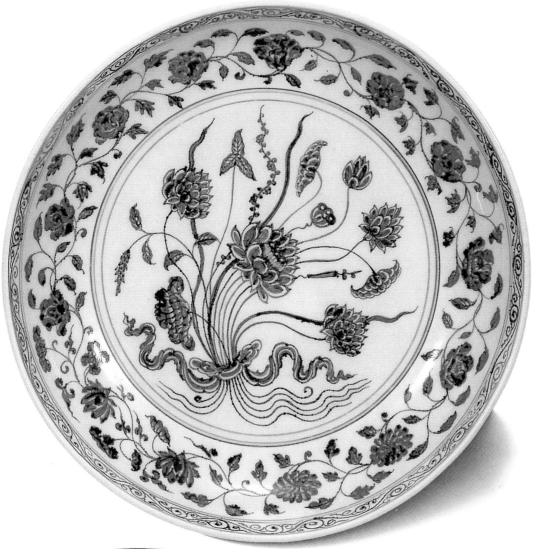

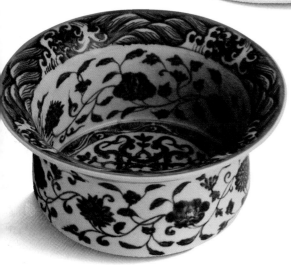

86 青花纏枝花卉紋折沿洗

明·永樂　土耳其托卜卡匹博物館藏

　撇口折沿，深壁，器下部外侈，胎厚重，器
身內外滿繪紋飾，折沿為海水波浪紋，內外壁
均纏枝花卉，帶有濃郁的伊斯蘭風格。

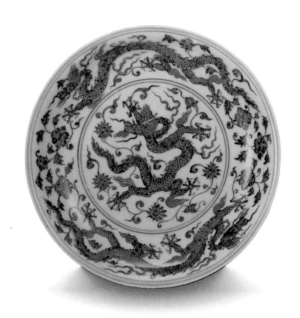

器物造型除常見的杯、盤、壺、瓶外，還有一些如筒型器座（或稱無檔尊）、多楞燭台等帶有西亞風格的新器型。（圖❽❻）

壓手杯是永樂青花中的傑作。壓手杯「坦口折腰，沙足滑底」，徑可盈握，正好壓於虎口之上，造型輕靈秀美。器外繪纏枝蓮，內心紋飾中寫「永樂年製」青花篆款。精美的永樂青花壓手杯從明後期到近現代仿製的很多。

3 宣德青花

明宣德時國勢初張，天下富足。宣宗本人尤善繪事，在他提倡與獎掖下，瓷業蓬勃興盛。宣德僅十年，但在明代各朝中存世官窰最多，青花又占一半以上且都是空前絕後的巔峰之作。

進口的蘇泥勃青料經過永樂一朝的使用總結，已能熟練掌握，使青花呈色穩定，濃郁而青翠。在深淺不同的線條中，有星星點點的黑青色。由於青料聚積而形成的鐵鏽斑，更產生

❽❼ 青花五龍紋盤
　　明·宣德　器徑19.5cm　　天民樓藏

胎質細白堅緻，口沿胎薄，向下漸厚，足底露胎。白釉泛青，青色濃艷，有藍黑色結晶斑。底面青花書「大明宣德年製」六字。

一種幽深奇異的高貴感。（圖❽❼）

宣德瓷的釉層肥厚瑩若堆脂，釉層中氣泡又使釉層減少透明度，致使寶光內歛，可以和宋之汝、官窰相敵。（圖❽❽）

紋飾中花卉、動物、人物、八寶、龍鳳無所不包，均繁富侈麗，慧心巧思。其中以番蓮為主的植物花卉紋最多。裝飾紋樣大多程式化，器型和紋飾都相配合且固定下來。如菱口大盤一般用纏枝蓮作飾，侈口淺弧形大盤用把蓮和牡丹為飾，折沿大盤則用把蓮、纏枝葡萄、瓜果和纏枝蓮為飾。（圖❽❾）

器型新穎奇特，方圓兼備，大小齊全，蔚然大觀，日用器、文具、陳設器都應有盡有，成為明、清兩代青花製作的範本。（圖❾❶）

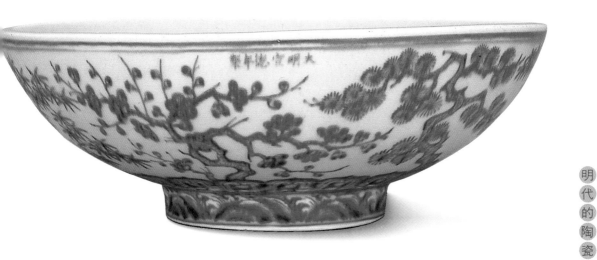

⑧ **青花松竹梅三友圖大盌**

　　明・宣德　口徑30cm　天民樓藏

胎厚重，足底露胎。白釉泛青綠，青料濃艷。
飾變體蓮瓣一週，外壁爲松竹梅歲寒三友
。松竹梅紋是明清青花的習用紋，官、民窯
有。

⑨ **青花花卉紋高足杯**

　　明・宣德　器高15.2cm　上海博物館藏

釉厚潤，釉表有橘皮紋。青色濃重帶鐵鏽斑。
沿內以白地青花方法繪如意紋一週，外壁折
花卉紋，用筆粗放。

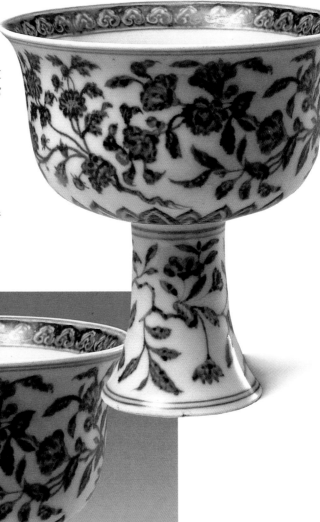

⑨ 青花竹葉紋鳥食缸

明・宣德　器長9.6cm　上海博物館藏

　呈竹節狀，器上竹葉紋，腹有「大明宣德年製」橫款，宣德官窯出品。宣德青花器型豐富為明代之冠，多成後世仿效藍本。

4 空白期青花

　　十五世紀中葉的正統、景泰、天順（公元1436～1464年）三朝，至今沒有發現一件帶年號款的官窯器。十五世紀中期宣德到成化之間的28年製瓷業似乎中斷了，被稱為明代製瓷業的「黑暗時期」或空白期。

　從官窯器看，文獻記載這三朝還在生產，僅限燒而已。傳世的明早期官窯器中，一部分帶有宣德瓷特徵但又無年號款的，有可能是這三朝的產品。同樣不能排斥的可能是，有一部分帶宣德年號款的器物係這三朝所製。（圖⑨）

　從民窯器看，1964年南京明故宮遺址發現的大量殘瓷中，有些標本既不同於宣德瓷又有別於成化瓷，從發展規律說，應當屬於十五世紀中期的作品。

　正統、景泰、天順處於宣德瓷雄偉凝重和成化瓷輕盈俏麗的過渡階段，瓷的造型、紋飾、胎釉等方面都反映了這個變化過程。

　裝飾紋樣多具寫意風格，纏枝和折枝花卉、麒麟、犀牛、仙神、嬰戲都是常用的，有的紋飾奇譎怪誕，如撕開魚網狀的雲霧，變形的人物紋，若斷若續的柳絲等，帶有神秘色彩。

　近年出土的民窯青花中有不少是空白期產品，釉色肥厚，紋飾自然，是非常寶貴的這一時期的佳作。（圖⑨）

5 成化青花

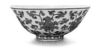

　　成化青花取得很大成就，歷來評價認為僅次於宣德。

　　從青花發展史來看，成化是轉折時期，由前期的雄偉恢宏變為纖細清麗。

　在傳世的帶成化年號款的青花器中，有些作品的青料呈色，器物造型，紋飾特徵都和宣德青花一樣，這顯然是成化早期的產品。

　典型的成化風格自中期出現，其特點是：
　用國產的「平等青」料，呈色淡雅清麗，無黑褐色斑點。（圖⑨）

　紋飾疏朗精緻，採用雙勾塗色的方法，線條柔軟纖細。胎質潔淨，胎體輕薄。釉色肥潤，釉中含小而密集的氣泡，釉面平滑。少數瓶、盤係砂底，底部有褐斑稱「米糊底」（圖⑨）。

紋飾中動物紋最多,包括龍紋和花鳥兩大類。花卉紋有百合花、罌粟、牡丹、菊花等,已很少出現宣德常用的西蓮紋。

製作規整,修胎講究,接胎不明顯,器形均輕盈小巧,如各種杯、碟、高足盞等,尤以造型豐滿又雍容華貴的宮碗為代表。(圖**95**)

6 │ 弘治青花

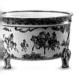

弘治時因孝宗崇儉,御器燒製大為減少,幾不見盛行於成化的五彩、鬥彩,青花數量也不多。

從製造工藝和所用材料看,弘治和成化是一脈相承,用國產平等青料,呈或深或淡的灰青色,但非常純淨。釉白中含青灰,較厚濁。製作工藝略粗,修胎不講究,盤類常見塌底成凹形,瓶、罐、爐多為砂底,器物造型減少,不及成化精巧。(圖**96**)

繪畫筆劃纖細、柔弱太過,缺少力度,神氣不足。

紋飾簡約,題材中各種龍紋最多,有蓮池龍、趕珠龍、雲龍、翼龍等。弘治青花上的蓮池龍歷來非議頗多,蛟龍嬉戲游行於佈滿蓮葉荷花的淺水池塘中,與爬蟲相仿,全無蛟龍矯健凶猛的氣勢。花卉紋葉密而小,八卦紋是常用紋飾。(圖**97**)

弘治官窯青花上的「大明弘治年製」六字款書寫雋美挺拔,在明代年號中是寫得最好的。

和成化相比,弘治青花似有不足之處,但一些優秀作品還是古趣流溢,比成化作品更為瀟灑飄逸。

7 │ 正德青花

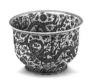

正德前期青花承成化、弘治清雅淡穆餘脈,後期青花開嘉靖、萬曆繁華侈麗之風,唯中期生產的器物具有獨特的面目。

傳世的正德青花發色大多青灰,係用國產青料所致。正德晚期改用進口的回青,呈色變得濃艷青紫,大多有暈散。

紋飾中各種龍紋所占比例最高,五龍紋尤多。龍紋周圍滿飾纏枝蓮,龍姿矯健,枝茂葉盛。使器物看上去鬱鬱葱葱又神完氣足,特具皇家風範。各種花卉紋如靈芝、牡丹、玉蘭、蓮花、花果也是常見紋飾。(圖**98**)

正德青花中有不少寫波斯文的器物,國外稱為「回回器」。文字寫於被纏枝花卉紋圍繞的開光內,內容有警句、詩文或經文。正德以後的嘉靖即不見在青花上寫波斯文,因此很有時代特徵。這種「回回器」在西方保存了不少,有筆架、硯台、帽架、蓋盒等,唯碗碟類很少見。

器物釉面清亮、厚潤,胎體較成化厚重,造型新奇,除常見的盤、碗、杯、鐘外,文房玩物尤多,如花插、爐、花盆、尊、屏風、瓷盒等。(圖**99**)

正德青花上有「大明正德年製」和「正德年製」兩種年號款,御用五龍紋盌或盤一般用「正德年製」四字款,題波斯文的器物一般用「大明正德年製」六字款。

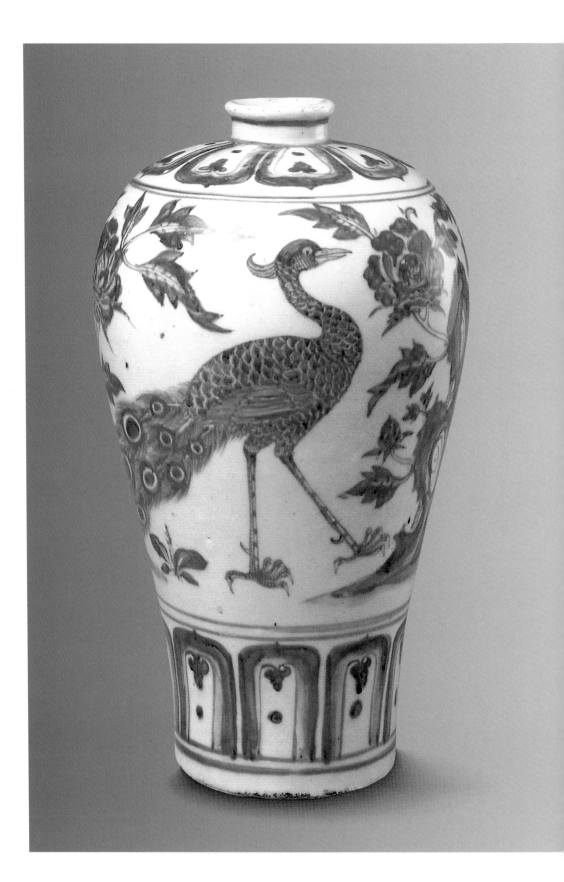

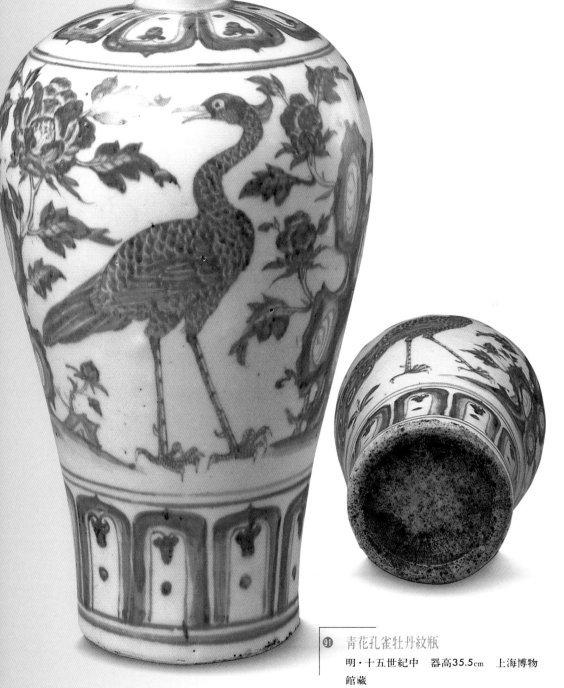

91 青花孔雀牡丹紋瓶
　　明・十五世紀中　器高35.5cm　上海博物
館藏

　　胎骨厚重，底部有紅褐色窯紅。青花呈色濃
麗，瓶腹繪孔雀牡丹紋，似宣德畫風，是明「空
白期」青花的代表作品。

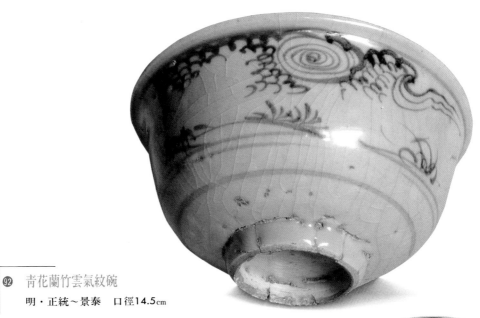

92　青花蘭竹雲氣紋碗
　　明・正統～景泰　口徑14.5cm

　　胎體厚實，釉青灰色，厚若凝脂，上有細長紋片。青料呈色偏灰，外壁繪雲氣，蘭竹。線條流暢，紋飾奇異，帶有這一時期民窰青花的特有風格。

93　青花番蓮紋盌
　　明・成化　天民樓藏　器徑15.5cm

　　胎堅體薄，釉潔白瀅潤，略呈乳白色。青花呈色青中含灰，淡雅柔和。紋飾雙鈎後填濃淡青料，底青花書「大明成化年製」六字，爲典型的成化官窰器。

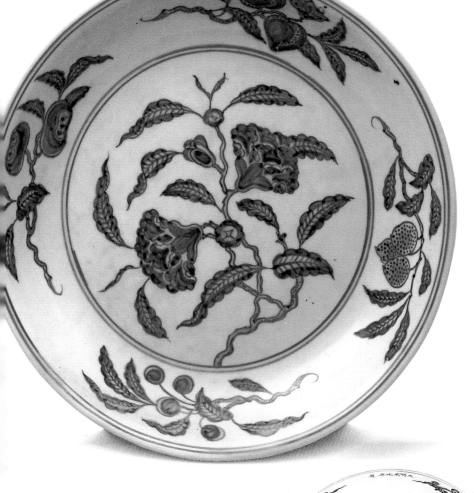

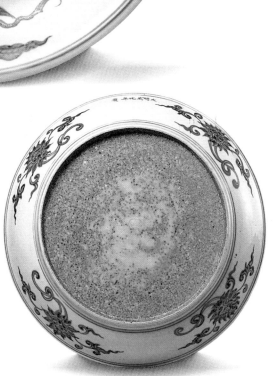

94 青花花菓紋盤

明・成化　口徑29.5cm　上海博物館藏

內壁折枝櫻桃、柿、荔枝，盤心繪爲折枝石
榴紋。砂底，有紅褐色「窰紅」稱「米糊底」。
這種盤明中期頗爲流行，有的在地上施黃釉，
成「黃地青花」。

95 **青花藏文盃**

明・成化　高3.6cm　天民樓藏

薄胎，乳白色釉，釉內有細小氣泡，青色淡雅。外壁有藏文二層。以藏文為飾在明早中期瓷上時有所見。

96 **青花人物紋三足爐**

明・弘治　器高12cm　上海博物館藏

製作規整，青花呈色濃郁，釉色厚潤。爐腹繪人物紋生動自然，有明早期青花遺風，是景德鎮民窯青花中的傑出作品。

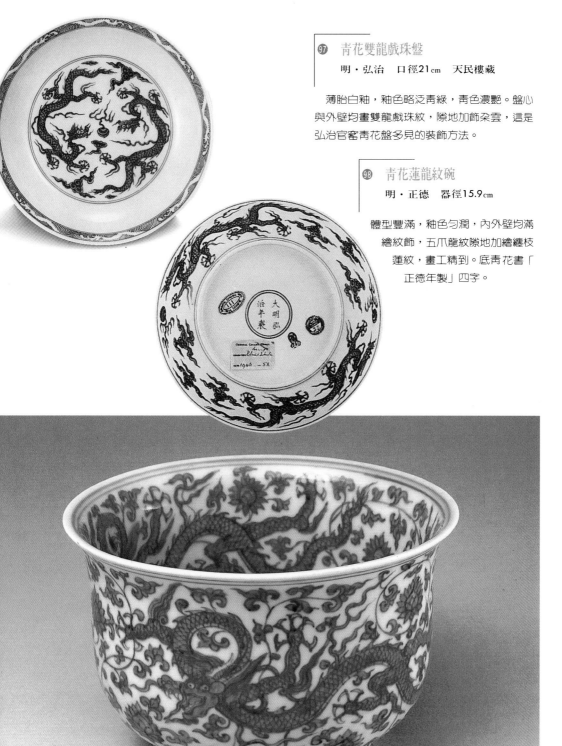

97 青花雙龍戲珠盤

明‧弘治　口徑21cm　天民樓藏

　薄胎白釉，釉色略泛青綠，青色濃艷。盤心與外壁均畫雙龍戲珠紋，隙地加飾朵雲，這是弘治官窯青花盤多見的裝飾方法。

98 青花蓮龍紋碗

明‧正德　器徑15.9cm

　體型豐滿，釉色勻潤，內外壁均滿繪紋飾，五爪龍紋隙地加繪纏枝蓮紋，畫工精到。底青花書「正德年製」四字。

明代的陶瓷　《下》

【一一三】

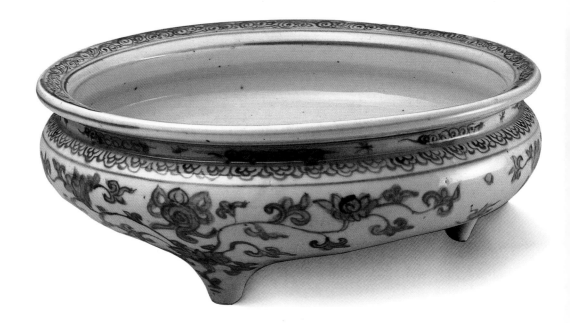

8 嘉靖青花

嘉靖時，製瓷業規模巨大，由於推行「官搭民燒」方式，促進了民窰技術的改進，單從外觀質量上看，官、民窰器已很難區分。使嘉靖瓷在永樂、宣德、成化、正德後又掀起了一個高潮。

嘉靖青花所用進口回青，品質比明初的蘇泥勃青還要高，燒出的器物都「濃翠紅艷」，呈青紫色。這種色澤使嘉靖青花顯得熱烈奔放。經過精心加工提鍊的青料顆粒過細，造成青色線條分不出濃淡陰陽，也看不清線條疊加的痕跡。（圖⑩）

嘉靖在位四十五年，燒製的器物達百萬件，傳世的官窰青花無不製作精良，胎質潔淨堅緻，釉面清亮，器物的底足、接痕都打磨光致。（圖⑩）

器物造型的多樣和紋飾題材的廣泛都是前所未有的。

器物造型融合了厚重古拙與清麗華美的風

⑨⑨ **青花纏枝蓮紋三足洗**

明・正德　口徑28cm　上海博物館藏

胎骨厚重，釉白中泛青，青花呈色偏灰。腹部主題紋爲纏枝蓮，用雙勾塗色方法，構圖簡約，爲民窰出品。

⑩⑩ **青花嬰戲圖大罐**

明・嘉靖　器通高45cm　天民樓藏

胎體厚重，造型穩實，白釉略泛青色。以工筆勾勒後用濃重的青料塡染，呈色藍中含紫，鮮艷奪目，是不可多得的嘉靖青花珍品。

格，式樣奇異多變。器物中有大至80厘米的大盤及大魚缸、大罐、大瓶，也有小不盈握的小碟、小瓶。造型上方稜器物如方杯、方碟的出現也是特色。（圖⑩）

紋飾內容無所不包，除歷朝常有的傳統花紋外，又新創不少新的紋樣。因嘉靖帝篤信道敎，這時青花中不乏八卦、仙人、鶴、羊、麒麟、四靈等帶道敎色彩的紋飾。

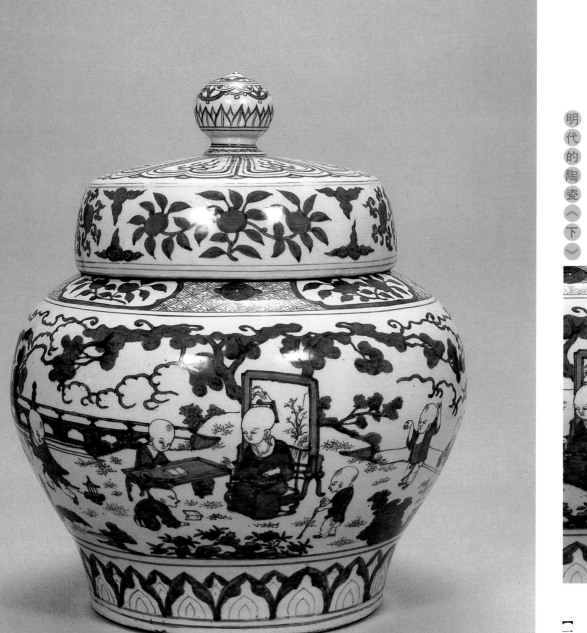

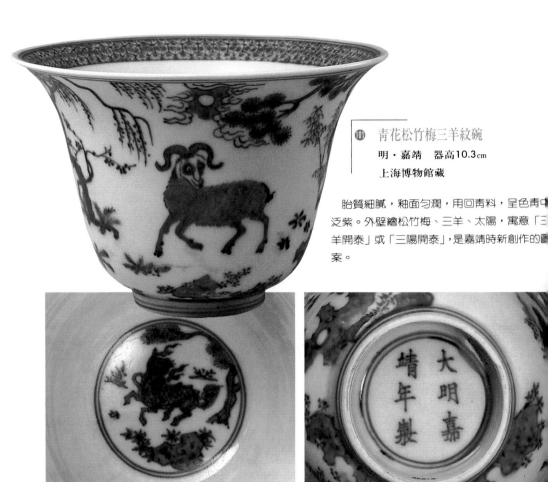

⑩ 青花松竹梅三羊紋碗

明・嘉靖　器高10.3㎝

上海博物館藏

　胎質細膩，釉面勻潤，用回青料，呈色青中泛紫。外壁繪松竹梅、三羊、太陽，寓意「三羊開泰」或「三陽開泰」，是嘉靖時新創作的圖案。

⑩ 青花花鳥紋八角瓷盒

明・嘉靖　徑32.2×30.1㎝

日本戶栗美術館藏

　青色鮮麗濃艷，蓋繪湖石、花卉、禽鳥，器型規整飽滿，底有「大明嘉靖年製」六楷款，係嘉靖官窯出品。

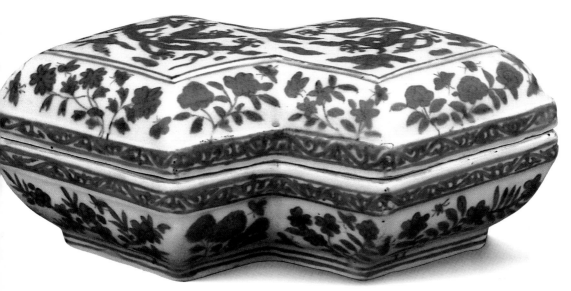

⑩³ 靑花雙龍花蝶紋方勝蓋盒
明・隆慶　器長20cm　天民樓藏

　胎較薄，胎釉結合處呈橙色，白釉含靑綠，
靑花藍中泛紫。方勝形，製作精細規整，紋飾
繁密，底靑花書「大明隆慶年造」款。

9 隆慶靑花

　　居於嘉靖和萬曆中間的隆
慶，在製瓷史上是一低潮，存
世的器物非常少，但隆慶靑花
還是頗具特點。

　因沿用進口的回靑，靑花色調和嘉靖相似，
屬濃艷靑紫一類。又因隆慶靑花胎骨白度下
降，外罩釉層增厚，致使紋飾沒有嘉靖靑花靑
白對比強烈的效果。

　隆慶器物造型構思更巧，如方勝式蓋盒、銀
錠式蓋盒、提梁壺、八卦圓爐都是前所未有的
創作。(圖⑩³)

　　紋飾仍以雲龍紋、八卦紋、八仙紋等道家色
彩的題材爲主。但在裝飾時更能配合器型妥貼
安排構圖。裝飾過於繁縟稠密，有些器物上裝
飾十組以上的花樣圖案。器物內外均繪紋飾係
嘉靖時首創，稱兩面夾花，隆慶時多有採用，
且繁密上更勝一籌。有一件瓷甌的裝飾是典型
的隆慶風格，名稱爲「外穿花龍鳳八吉祥五龍
淡海水四季花捧乾坤淸泰字八仙慶壽西番蓮，
裏飛魚紅九龍靑海水魚松竹梅穿花龍鳳甌」，
可見一斑。

　　又傳說穆宗好女色，隆慶官窰器的紋飾上有
秘戲圖錄，這在明代靑花中是少見的。

10 | 萬曆青花

萬曆青花處於由盛而衰的轉變時期，存世的萬曆青花中的優秀作品均為萬曆早期所生產，萬曆晚期官窯青花的質量已大不如前。萬曆後的天啓、崇禎兩朝幾乎不見有帶年號款的官窯青花瓷出現。（圖⓾）

萬曆青花用料以萬曆24年為界，可分為前後兩個階段。前期青花和嘉靖、隆慶青花大體相似，採用回青。因料中摻有相當數量的國產料，呈色已非艷麗的青紫色，變成明亮的鮮藍色。後期因純用國產青料，呈色藍中帶灰但頗清亮。

萬曆時品質優異的浮梁縣麻倉土已用完，僅能以鄰縣開採的瓷土替代。又因運輸困難，製造大器只能用當地質稍次的原料。中小器物製作精良，大件器物除胎土粗鬆外，製作也很草率。

隨著商品化發展，瓷業生產中分工日細「學畫不學染，學染不學畫」，使技術高度熟練，線條都飛動圓熟。萬曆前期所製紋飾大體承襲嘉靖，以縟繁侈麗為特點。花紋中道教色彩的四靈、四駿、鶴、羊已少見，帶佛教色彩的壽字、梵文等有相當數量。畫面鬆散、混亂，追求形式上的繁華和熱鬧，感覺一種太過成熟而造成的呆板。（圖⓾）

器物造型追求新奇淫巧，增加很多娛樂消遣之器，如圍棋棋盤和棋罐、高6尺寬3尺的屏風及各種方形器物，以致窯工哀嘆「燒製費工倍苦於前」。在今天看卻留下了極為寶貴的文化財富。

11 | 天啓青花

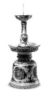

明萬曆青花瓷在形制、紋飾上都是明官窯青花的終結。天啓開始，青花由原來的官窯、民窯雙軌發展成了民窯青花一枝獨秀。

天啓製瓷有粗細兩種，以薄胎為多。胎土質量較差，釉色青白，釉層薄，器物的口沿和底面常見縮釉點。用國產石子青，呈色青中帶灰，有濃淡層次。（圖⓾）

繪畫用單線平塗的方法，線條挺拔有力。渲染用大筆塌成。青花紋飾改變了元代至宣德奠定的規整、平穩的風格，融入了明末繪畫中放浪脫俗的審美情趣，大量採用變形的手法，豪放誇張的減筆寫意畫達到返樸歸真的境界。

這時的青花紋飾往往將各種動、植物紋組成有一定寓意的畫面，如「丹鳳朝陽」、「古木寒鴉」、「梅林雙喜」、「春江水暖」等。在天啓青花上有些特有紋飾，如用極簡練的線條勾劃而成的細腿麋鹿，人物腳下飾以練狀紋表示虛幻，外沿用內凹圓弧連成的山石，八字形樹等。（圖⓾）

這種釉層斑剝，青色淋漓的器物深得日本茶道的喜愛，稱之為「古染付」。日本也有專仿這種風格的青花瓷。

12 | 崇禎青花

晚明崇禎青花有兩類不同風格的產品：

一類胎、釉、紋飾及製作俱佳，帶有官窯風格，估計是離開御器廠的工匠們採用官窯技術生產的，有的

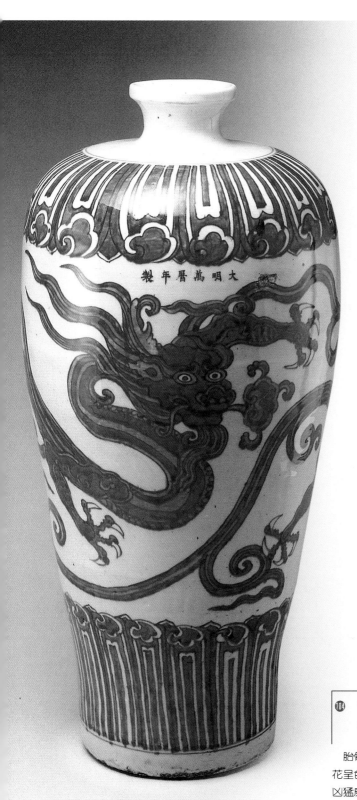

104 青花螭龍紋瓶

明·萬曆　器高63.4cm　上海博物館藏

　　胎骨厚重，砂底、有淡褐色窯紅和窯砂。青
花呈色青中含灰，紋飾雙勾填色，龍姿矯健，
凶猛威武，器上部青花橫書「大明萬曆年製」
六字。仿宣德之作。

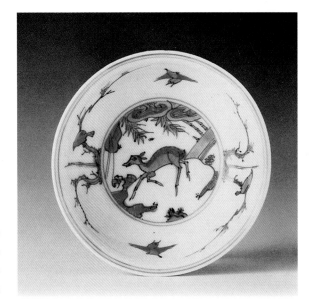

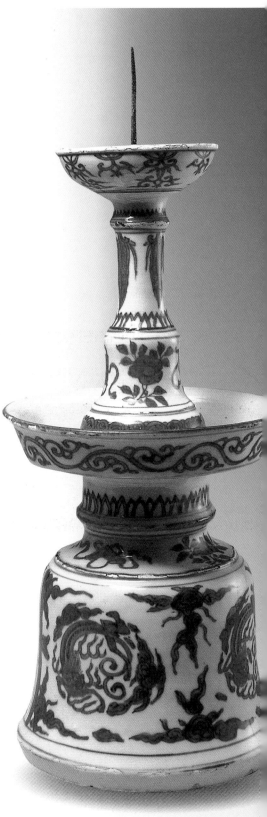

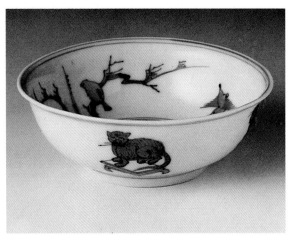

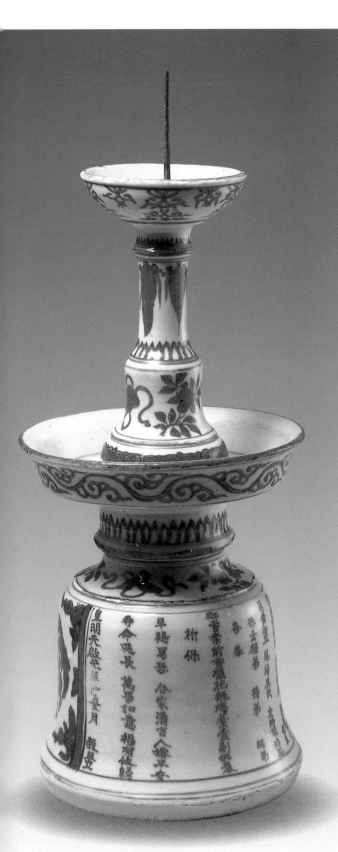

⑩5 **青花貓鹿紋小碗**

　　明·萬曆　口徑10.5cm　胡仁牧先生藏

　　胎白釉淨，製作規整。青花色澤明亮，勾勒
線條準確、果斷，紋飾生動活潑。底有「五岳
山人佳器」字樣，是萬曆民窯中少見的精品。

⑩6 **青花團龍紋燭台**

　　明·天啟　器高49.2cm　上海博物館藏

　　胎體較厚，青色濃艷。器身共繪十層紋飾，
有團龍、雜寶、蕉葉、蓮瓣等。器身有天啟元
年紀年銘文，計一百十四字。

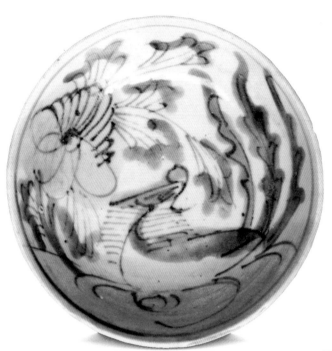

107 青花蓮池戲禽紋碟
明・天啓　徑11.1cm

白釉泛青，青花呈色趨灰。碟心繪蓮池水禽，用單線平塗方法，線條挺拔有力，如鐵劃銀鉤，染色大膽潑辣，是天啓民窯中的佳作。

108 青花人物紋杯
明・崇禎　器高3.8cm　上海博物館藏

器壁較厚，口微侈。青花呈色灰青，紋飾用細筆勾勒後塡色，簡約傳神，底部青花雙圈內有「大明崇禎年製」六字。

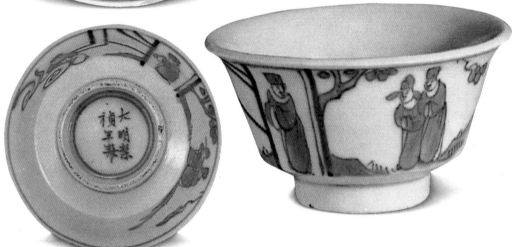

帶有「大明崇禎年製」款，存世數量很少。

另一類是更具典型意義的崇禎青花，帶有明顯的民窯風格。

這類器物的特點是：

◆胎質堅緻，器底往往粘有窯砂。釉呈極淡卵青色，釉質光致，釉層薄。器物口沿普遍加黃色釉。

◆採用單線平塗的方法，但渲染大多超出輪廓線，成團成片而混濁淋漓。

◆紋飾題材廣泛，構圖生動自然，採用變形、跨張手法，畫風荒誕怪異。山水紋多用國畫構圖，畫面上的古寺、茅屋、草亭、磚橋、孤舟、老樹、漁翁、樵夫、高士、稚童無不生動傳神，與八大、石濤的畫有異曲同工之妙。（圖**108**）

◆器物中以淨水碗、缽式爐、筒式爐爲多，有的寫有供養人姓氏和紀年款，存世品中這類物頗多。（圖**109**）

晚明天啓、崇禎到淸順治，康熙早期稱爲「過渡時期」，這一時期完全擺脫了官窯風格的影響，紋飾趨自然寫實，這時仿製的明早、中期的官窯器也非常成功。

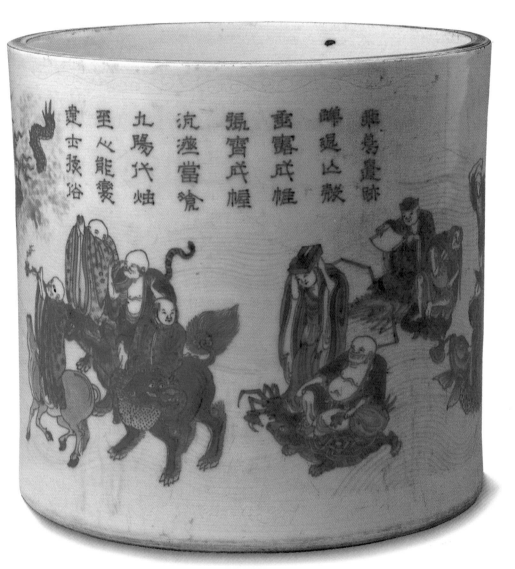

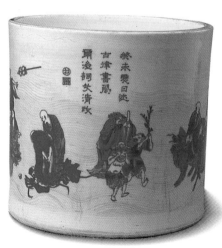

⑩ 青花羅漢圖筆筒

　　明·崇禎十六年　　器高19.2cm　　上海博物
館藏

　　器身上下各有線刻卷草波濤暗紋一週，器身
繪十八羅漢、雲龍等。上有「癸未夏日」紀年
款，當爲崇禎十六年即1643年。

拾

清代的陶瓷

《公元1644～1900年》

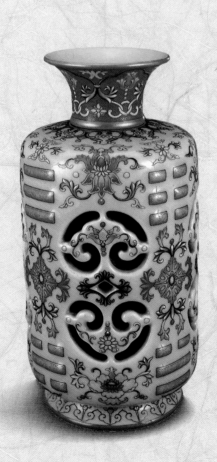

清代是中國最後一個封建王朝，前期的康、雍、乾盛世百業俱興，陶瓷生產蒸蒸日上，蓬勃發展，達到前所未有的高度。

從陶瓷史看，宋代的主要成就是如冰似玉、典雅高貴的色釉瓷，明代的主要成就是青肌玉骨、明麗潔淨的青花瓷，清代的主要成就則是萬紫千紅，繁華似錦的彩瓷。

清代的彩瓷除三彩、五彩等傳統品種外，又創造了琺瑯彩和粉彩，經瓷人的摸索改進，工藝上掌握自如，達到隨心所欲的境地。

清康熙青花呈色艷麗，濃淡有致，不但獨步清代，而且在青花史上有特殊地位。

清代色釉瓷在仿宋、元、明名瓷上成績可觀，無不維妙維肖。且品種增多，可謂五光十色，僅雍正創新的各種色釉即有五十七種。

從嘉慶開始，中國陶瓷業已走向低谷，但仍有不少熠熠生輝的優秀作品問世，成就不可低估。

1 三彩

三彩又稱素三彩，用色莊重、淡雅，以黃、綠、紫為主，間加藍色，少用紅色。

三彩採用胎體裝飾和釉彩裝飾相合的方法，具體分成兩種：

1.在胎上刻劃、模印、堆貼紋飾，然後根據需要在花紋上填色。

2.在胎上刻紋暗紋，然後再用釉彩繪製別的紋飾，如暗龍紋上繪花卉紋等。（圖⓾）

三彩的裝飾方法元、明已有，清代則有所發展，創造了很多新品種，主要有：

白地三彩，以素白器為底，刻出紋飾後繪黃、綠、紫三彩圖案，外罩白釉。

黃地三彩，在胎上刻紋飾後加彩一次燒成，釉面肥潤且有光暈，紋飾層次分明。

黃地紫綠彩，是清代的傳統產品，外壁繪三彩葡萄、雲鶴、朵花、蟠螭，裡心刻龍紋並填紫綠彩。

墨地三彩，地釉黑色，紋飾以紫黑釉勾勒後填黃、綠、紫、白色，有的在墨地開光中繪白地三彩，傳世極稀而極貴，清末民初多有仿製。

2 五彩

康熙時成功地燒出了釉上藍彩和黑彩，這種藍彩比釉下的青花更為濃艷，黑彩則黑亮如漆。這樣康熙五彩改變了過去釉上五彩與釉下青花相結合的方法，單純以釉上彩繪製，便捷而效果好。（圖⓫）

康熙五彩又稱「硬彩」，因其使用明代留下舊彩料，釉彩看上去有堅硬感。釉面上有閃爍變幻的「蛤蜊光」，釉彩外的白地上也有彩虹似的光暈。紋飾比較注意造型的準確和傳神，採用勾勒填彩的方法，無濃淡陰陽之分。（圖⓬）

在傳世的康熙五彩中，官窯出品僅有碗、碟之類的小件器物。器型豐富，題材廣泛，色彩艷麗的五彩器多為民窯所製。康熙民窯五彩繪畫風格多模仿名家筆法，人物類陳老蓮，山水取王山谷，花鳥似華秋岳，畫面氣勢宏大，傳世的左傳故事大盤徑逾三尺，人物多至二百餘人。

雍正時五彩趨淡雅，繪畫筆法纖細圓柔，畫法上吸收粉彩多層次的方法，紋飾由繁入簡。一些官窯五彩胎骨潔白堅緻，修胎規整，風格似琺瑯彩。（圖⓭）

雍正後期至乾隆，五彩已被粉彩代替。乾隆

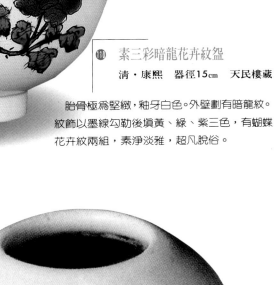

⑩ 素三彩暗龍花卉紋盌

清‧康熙　器徑15cm　天民樓藏

胎骨極為堅緻，釉牙白色。外壁劃有暗龍紋。
紋飾以墨線勾勒後填黃、綠、紫三色，有蝴蝶
花卉紋兩組，素淨淡雅，超凡脫俗。

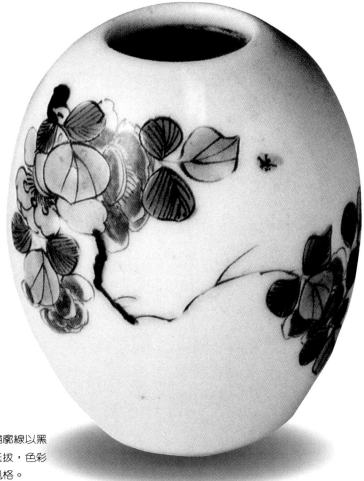

⑪ 五彩花鳥紋水丞

清‧康熙　器高5.9cm

水丞卵形，白釉微呈牙黃。紋飾輪廓線以黑
彩描成，上以半透明彩填色。線條挺拔，色彩
明亮，對比強烈，典型的清初五彩風格。

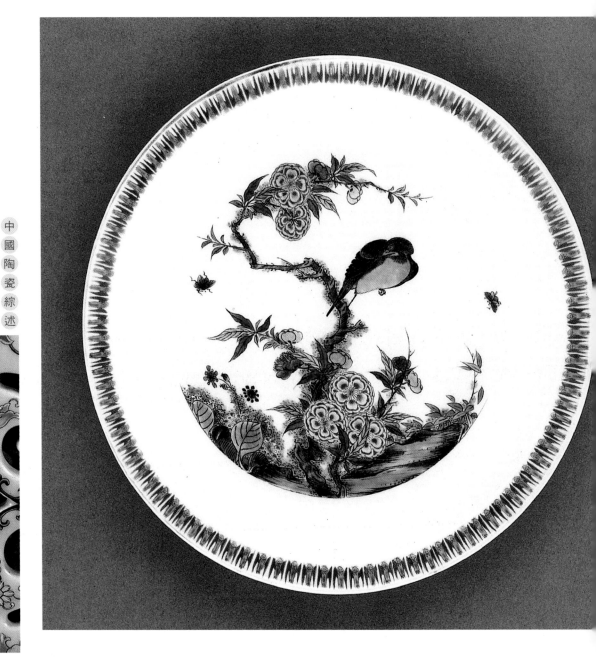

⑩ 五彩花鳥紋盤

清·康熙　器徑19.4㎝　天民樓藏

　胎質堅緻，白釉肥潤。盤心暗刻雲龍紋、卷
草紋並「洪福齊天」四字，再以五彩繪花鳥紋，
口沿繪紅彩蝙蝠百隻，係康熙官窯精品。

以後五彩偶有生產但少見精品，唯晚清光緒仿製的康熙五彩能形神兼備。（圖⓮）

3 琺瑯彩

琺瑯是一種玻璃質，加入各種金屬氧化物後燒製會呈現各種顏色。琺瑯在明初永樂時傳入，當時用於銅器，以景泰時的寶石藍色最好，故稱景泰藍。

康熙後期吸收了西洋瓷畫琺瑯的做法，發展成琺瑯彩這一新品種，稱瓷胎畫琺瑯，俗稱「古月軒」，西方稱之爲「薔薇彩瓷」。因釉彩厚而堆起，故又稱「堆料」或料彩。釉色有十多種，各種釉彩都異常鮮嫩嬌柔。

琺瑯彩除康熙有一部分用宜興紫砂胎外，都用景德鎮燒製的內壁上釉外壁露胎的細白瓷。

康熙琺瑯彩多爲小件器物，製作時用彩料舖地，在色地上再用彩料作畫。圖案爲牡丹、蓮、月季等各種花卉。（圖⓯）

雍正的琺瑯彩已不用彩料舖地，改在白色素瓷上作畫，題材增加了花鳥、山水、竹石，在畫上配相應詩句，書法精妙，雍正時的水墨和藍彩山水琺瑯彩是非常成功的傑作。（圖⓰）

乾隆琺瑯彩用清宮造辦處庫存的上等塡白（甜白）瓷胎，有些胎上還有暗花。採用「軋道」，「錦地開光」的方法，使器物富麗華貴之極。乾極琺瑯彩除傳統裝飾紋樣外，還大量吸收西方油畫的技法，因此這些琺瑯彩又稱洋彩。在題材上，亦出現了《聖經》故事、西洋美女、天使、嬰兒、風景等西洋畫的內容。（圖⓱、⓲）

瑰麗豪華、光彩奪目的琺瑯彩，存世僅四百件左右，至尊至貴，冠絕古今。

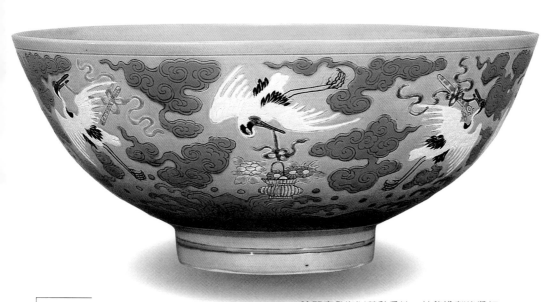

⓲ 黃地五彩雲鶴紋大盌
清・雍正　口徑25.5cm　天民樓藏

除器底外均以黃釉爲地。紋飾淺刻後塡紅、綠、藍、白、黑等色。盌心飾壽字仙鶴，外壁飾八隻仙鶴，啣八寶。這種黃地五彩是雍正時的創新品種。

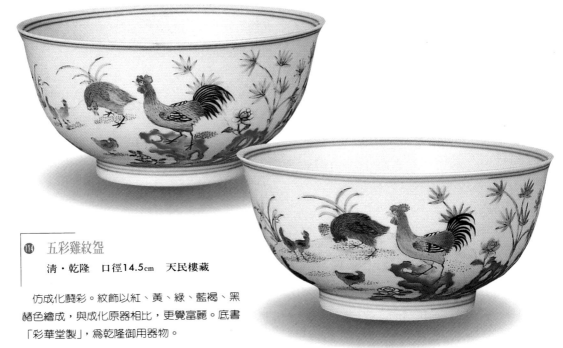

⑪ 五彩雞紋盌

清・乾隆　口徑14.5cm　天民樓藏

仿成化鬥彩。紋飾以紅、黃、綠、藍褐、黑
褚色繪成，與成化原器相比，更覺富麗。底書
「彩華堂製」，爲乾隆御用器物。

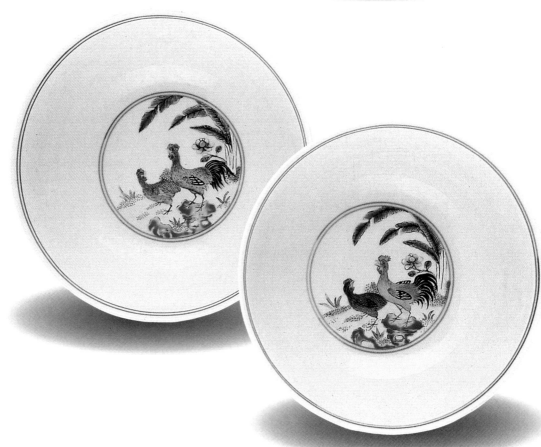

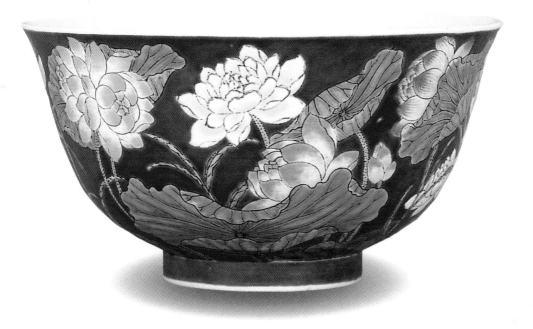

⑮　珊瑚紅地琺瑯彩並蒂蓮紋盌

　　清・康熙　口徑10.9cm　天民樓藏

　　以珊瑚紅作地，五彩繪荷葉蓮花。底白釉，
青色琺瑯彩書「康熙御製」四字。以紅、藍、
粉紅、黃鋪地爲康熙琺瑯彩的一個特徵，白地
彩繪的雍正才出現。

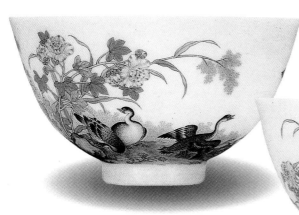

⑯　琺瑯彩蘆雁紋碗

　　清・雍正　口徑8.1cm

　　敞口，深腹，圈足。器外壁琺瑯彩繪雁鳥、
山石、牡丹、蘆葦，口沿處有黑彩書「風喧蘆
葦自飛鳴」，胎白釉潤，畫工極精，雍正官窯上
品。

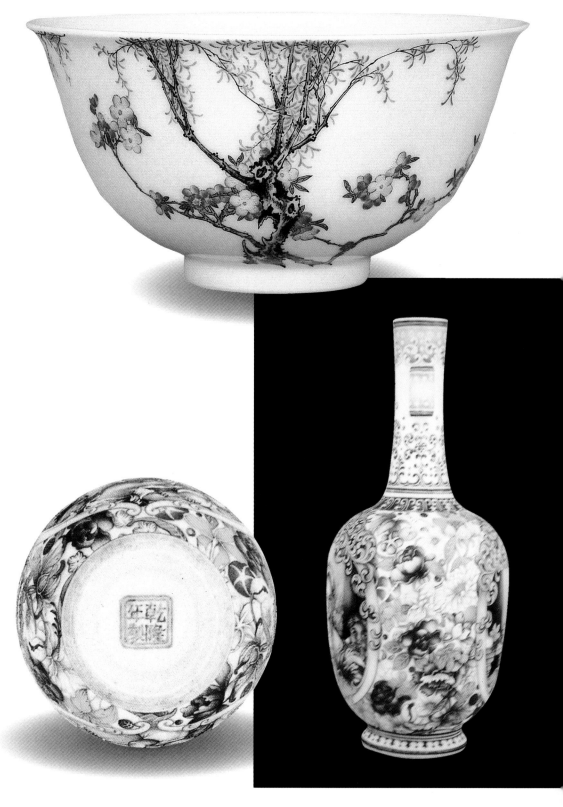

琺瑯彩在嘉慶初已停止生產，清末民初有仿清三代的琺瑯彩，幾可亂眞。

4 粉彩

粉彩是在琺瑯彩的基礎上形成的，畫紋飾時在輪廓內填上一層玻璃白和鉛粉，加彩後用水或油渲染，使顏色分成深淺不同的層次。

由於粉彩的釉彩中滲入了粉質，產生乳濁效果，使色彩有柔和淡雅之感，釉彩都是淡紅、淡綠等清麗的色澤，與康熙五彩即硬彩完全不同，故又稱軟彩。這種方法創造了許多中間色調，釉彩顏色比康熙五彩更多，增加了藝術表現力。

康熙早期粉彩僅用於紋飾的個別部分，其餘仍襲用五彩的方法。康熙粉彩的紋飾和施彩風格古樸，色彩很濃重，器物以筆筒等陳設瓷為多，很少有署官窯款的康熙粉彩。

雍正粉彩非常精美，採用了中國畫中花卉的沒骨畫法，所繪花鳥蟲草濃淡相間，栩栩如生，其精者能做到「花有露珠，蝶有茸毛」。又因雍正瓷胎質潔白堅緻，釉汁勻淨厚潤，使雍正粉彩嬌艷柔美，亭亭玉立。（圖⓵⓵⑨、⓵⓶⓪）

乾隆粉彩運用「軋道」工藝，即在器物上先刻劃花紋後再加繪圖案，有「錦上添花」之稱。又運用金粉勾勒繪紋或口足塗金，都使器物看上去濃艷豪華，金碧輝煌。（圖⓵⓶⓵）

嘉慶、道光、咸豐的粉彩釉色不及乾隆鮮艷，製作還是相當精美。（圖⓵⓶⓶）同治、光緒、宣統的粉彩器較前濃艷，其中題「體和殿製」的器物彩色尤爲鮮亮，但紋飾平板呆滯的較多。（圖⓵⓶⓷、⓵⓶⓸）

5 廣彩

清代在廣州加彩專供出口的釉上彩瓷稱廣彩。廣彩在康熙後期出現，乾隆、嘉慶是全盛時期，至晚清仍有生產，廣彩主要用於外銷，國內流傳較少。

廣彩的素胎由景德鎮燒製後運去，大多是餐具，帶有西方風格，器身大小均有。

絢美多彩，富麗堂皇是廣彩的特點。康熙廣彩以紅綠爲主。雍正時有紅、綠、黃、紫、雪靑等色，以製作精緻，設色淡雅爲特點。乾隆、嘉慶開始，廣彩用色更爲濃艷。嘉慶、道光以後的產品黃彩和金彩用得較多。（圖⓵⓶⓹）

廣彩有兩種畫法，一種是傳統的白描填色的方法，另一種汲取了西洋畫的技法類似油畫的畫法。

紋飾內容也有兩類，一類是傳統題材，如人物故事、花卉蟲鳥、山水風光等。人物故事有劉備招親、西廂、嬰戲、漁翁等，都畫得十分

⓵⓵⑦ 琺瑯彩杏柳春燕紋盌

清·乾隆　器徑11.3cm　天民樓藏

薄胎，白釉，內壁光素，外壁彩繪一對春燕及紅杏綠柳，墨書題句「玉剪穿花過，霓裳帶月歸」。畫法極工又極美，設色極艷又極雅，瓷中極品，嘆爲觀止。

⓵⓵⑧ 琺瑯彩戲嬰圖貫耳小瓶

清·乾隆　器高14.8cm

胎質薄。通體彩繪百花錦地，腹部兩面開光，每面彩畫西洋婦嬰三人及屋宇風景。西洋人物及風景在乾隆官窯彩瓷上是很流行的題材。

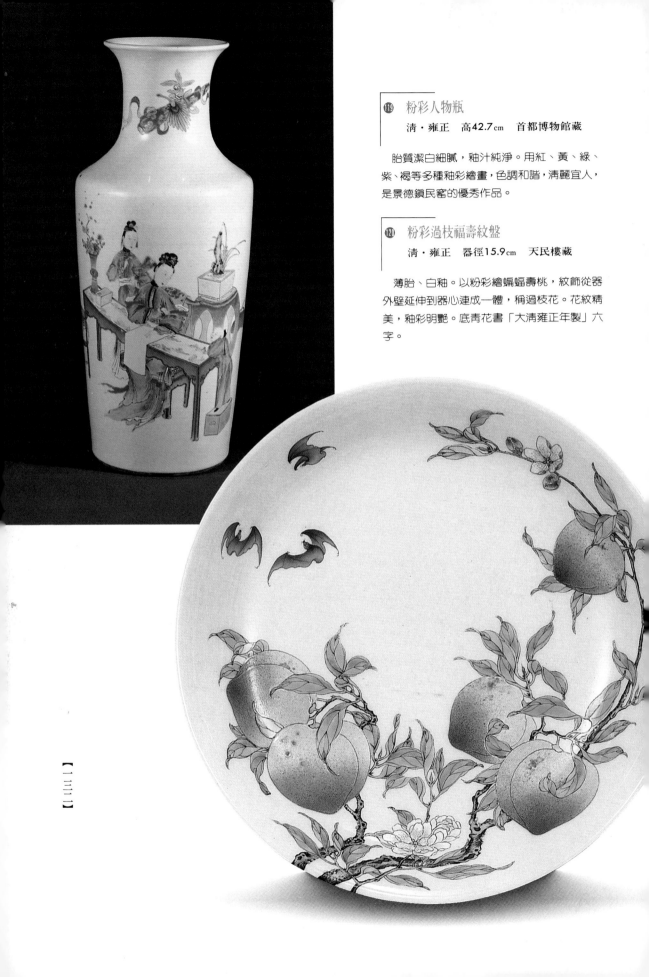

⑲　粉彩人物瓶

　　清·雍正　　高42.7cm　　首都博物館藏

　　胎質潔白細膩，釉汁純淨。用紅、黃、綠、
紫、褐等多種釉彩繪畫，色調和諧，清麗宜人，
是景德鎮民窯的優秀作品。

⑳　粉彩過枝福壽紋盤

　　清·雍正　　器徑15.9cm　　天民樓藏

　　薄胎、白釉。以粉彩繪蝙蝠壽桃，紋飾從器
外壁延伸到器心連成一體，稱過枝花。花紋精
美，釉彩明艷。底青花書「大清雍正年製」六
字。

㉑ 粉彩鏤空八卦轉心瓶

清・乾隆 高22.7cm

　　冬青釉地上彩繪花卉紋，又採用描金和刻劃
暗紋的軋道工藝，使器物富麗豪華。器身鏤空
和內壁彩繪，則充分表現了乾隆朝製瓷水平的
高超。

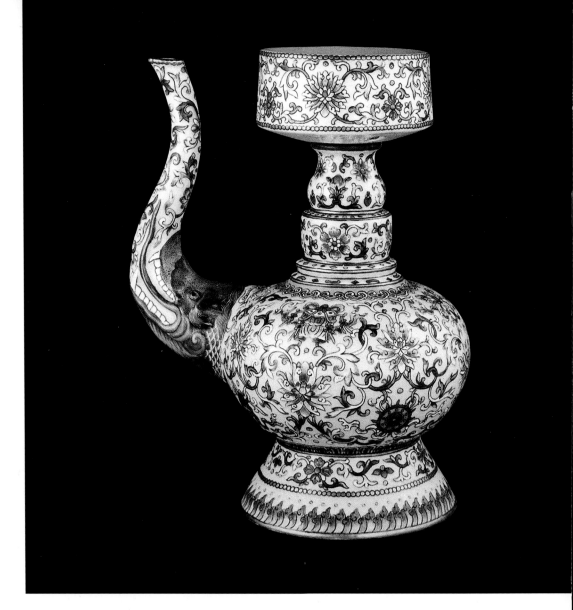

⑫　粉彩描金淨水壺
　　清・道光　高19.3cm　關善明藏

　淨水壺又稱賁巴壺，宗教用器。壺嘴成龍首
狀，又如象鼻高昂。通體滿飾纏枝蓮和八寶紋，
底有描紅「大清道光年製」六字，道光官窯出
品。

⑬　清・乾隆粉彩描金把杯
　　清・光緒　杯徑9.2cm　關善明藏

　外青地彩繪，紋飾均以金彩勾勒輪廓線，內
壁粉綠地。綠裏粉彩乾隆時出現，流行於清中
後期，乾隆、嘉慶製品較精。

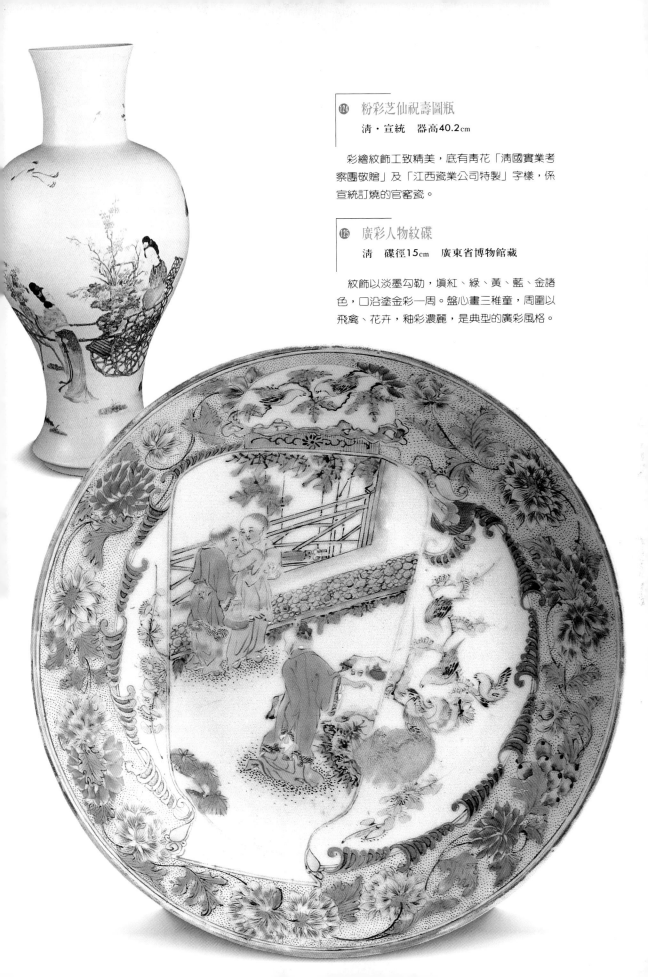

⑫ 粉彩芝仙祝壽圖瓶
　　清・宣統　器高40.2cm

　彩繪紋飾工致精美，底有青花「清國實業考
察團敬贈」及「江西瓷業公司特製」字樣，係
宣統訂燒的官窯瓷。

⑫ 廣彩人物紋碟
　　清　碟徑15cm　廣東省博物館藏

　紋飾以淡墨勾勒，填紅、綠、黃、藍、金諸
色，口沿塗金彩一周。盤心畫三稚童，周圍以
飛禽、花卉，釉彩濃麗，是典型的廣彩風格。

傳神，有些人物故事中的衣紋畫成清代服裝。在主題紋飾外加繪金魚、雲龍、蝴蝶、八寶、牡丹等，整個畫面顯得五彩繽紛。另一類是西方風格的紋飾，一般根據外商要求繪製，有標誌、題句、文章、風景、人物等。

6 康熙青花

康熙早期青花帶有明末清初瓷的風格，紋飾繁滿，呈色偏灰。傳世的題康熙十年、十一年、十二年中和堂款的青花釉裏紅已做到紋飾工緻，呈色青翠明麗。（圖⑫）

成功的康熙青花出現在中後期（康熙十九年後）。

康熙中期開始，青料提煉極為純淨細膩，在畫面上可分深淺不同的近十個層次。層次分明的青花，使山的遠近，衣褶的內外都能清晰地表達出來，猶如水墨畫的「墨分五色」，因此稱「青花五彩」。用國產浙料，發色艷麗，如寶石般的純藍色，稱「佛頭藍」，青花深沉釉底，無

⑫ 青花人物圖淨水碗
清‧順治十四年　上海博物館藏

明末清初的青花瓷中，有不少是爐、淨水碗、燭台等宗教用器。碗上繪比丘數人，有順治十四年的題句，青色純淨，亮麗。口沿的醬釉也是這一時期青花器的普遍特徵。

飄浮之感。這種美艷無比的青色，使康熙青花足以獨步清代，而且能與宣德青花遙相輝映。（圖⑫、⑫）

康熙官窯青花以文房用具之類小件器物為主，筆筒又是這一時期的重要產品，有些題《滕王閣序》、《前後赤壁賦》等全篇文章，字體工整、精美，絕少能仿製。

民窯青花所取得的成就更大，很多是棒槌瓶、鳳尾尊、觀音瓶等大型器物。山水紋採用了清初四王的畫法，清遠寧靜。各種人物故事是常用題材，有羲之換鵝、西園雅集、風塵三俠、三國演義等。在康熙民窯青花上，很少有紀年題款，大多寫堂名或畫上秋葉、香爐等圖記。

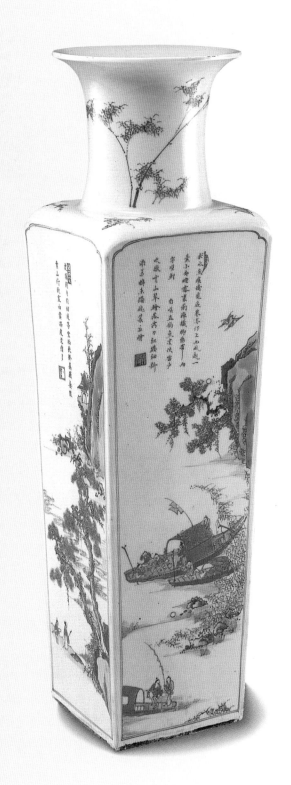

⑫ 青花山水人物紋方瓶

清・康熙　瓶高50.4cm　上海博物館藏

　　青花勻淨明麗，濃淡層次豐富，採用中國水
墨畫構圖和繪畫技法，瓶周紋飾構成四幅恬靜
高逸的水墨畫，是康熙後期民窯青花中的傑
作。

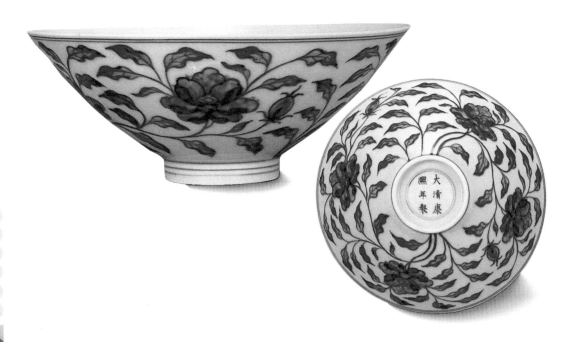

7 雍正靑花

雍正靑花瓷以仿明靑花瓷爲特色。

雍正早期靑花與康熙晚期製品相似，靑花略有暈散，呈色淺淡或灰暗，胎體變薄而潔白，釉色清亮，在繪畫筆法上趨向纖細圓柔，紋飾在器物上面積縮小。（圖⑫）

仿明永樂、宣德靑花器非常普遍，官、民窰均有出品。這種製品大多是雍正中後期至乾隆前期生產。仿明靑花器上的紋飾用復筆點染，模擬蘇泥勃靑的暈散和黑褐斑，但色浮釉中，也無鐵斑處下凹的特徵。釉色含靑，有氣泡，見桔皮紋。（圖⑬）

在清代瓷器中，雍正瓷胎最爲潔白堅緻，規整輕盈，與成化頗多共同之處，因而仿成化靑花都很成功。這類器物靑花色調呈灰靑色，淡雅宜人，釉面乳白潔淨，所仿成化年號也相當逼眞。但和成化同樣製品相比，雍正仿製的畫

⑫ 靑花牡丹紋盌
清·康熙　口徑20.4cm　天民樓藏

胎潔白細膩，白釉泛靑綠，靑色鮮亮。以均勻挺拔的線條勾出輪廓，再以濃淡不等的靑料填色，是康熙官窰中的代表作品。

面佈局似乎不夠舒展。

除了仿古瓷外，雍正靑花還出現了一些新器型，如牛頭尊、貫耳斜肩大瓶、盤口弓耳瓶、貫耳六方瓶、燈籠瓶等。

8 乾隆和清後期靑花

製作精巧，造型奇特是乾隆靑花的重要特徵。另一方面，由於乾隆瓷刻意追求豪華與工緻，已無自然、生動的藝術生命力。

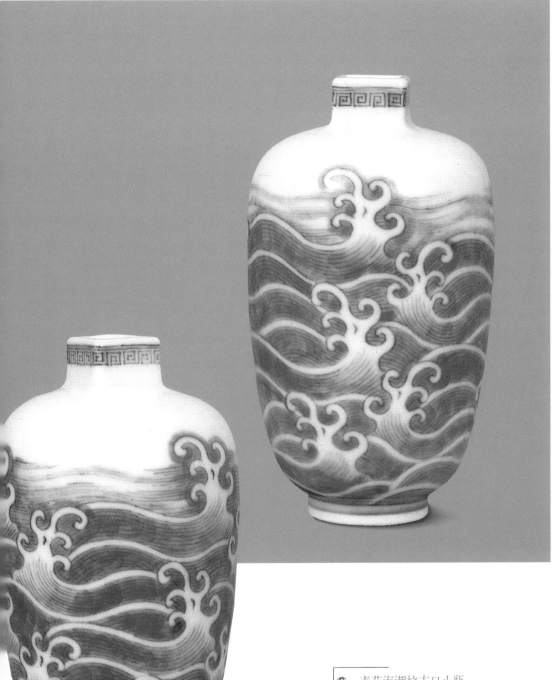

⑫⑨　青花海潮紋方口小瓶

　　清・雍正　　器高9cm　　天民樓藏

　　方口，飾回紋。瓶腹繪海潮紋，青色明淨淡
雅，海水洶湧但又斯文爾雅。雍正青花的佳作
大多仿宣德青花，這件作品在雍正青花中是少
見的。

130 青花纏枝花卉紋折沿洗

清·雍正　洗口徑34cm　天民樓藏

　胎厚重，白釉泛青，青花明艷。器身內
外滿繪紋飾，器型和花紋完全仿永樂同
形器物，而永樂原器又是仿西亞銅
製器皿。

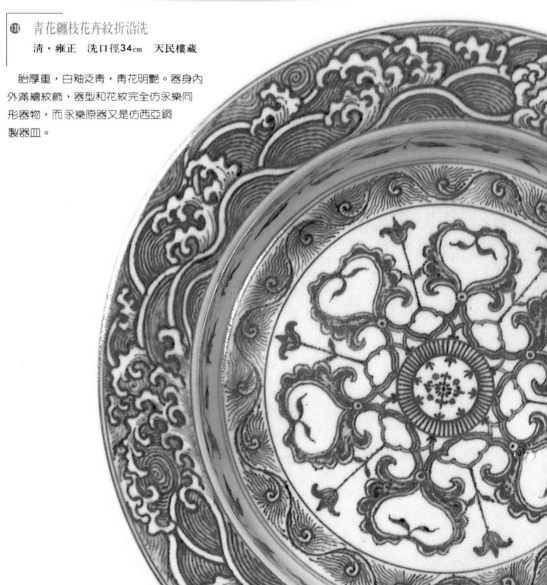

⑬ 青花竹石芭蕉紋玉壺春瓶

清‧乾隆　器高28.5cm　天民樓藏

　　胎細釉白。頸繪蕉葉紋一週，腹部主題紋飾
為竹石芭蕉。這種紋飾的玉壺春瓶，乾隆後各
朝都有仿製，但無乾隆製品的神采和氣勢，效
顰之作耳。

　　乾隆早期青花和雍正相似，呈色不穩而有暈
散，以後則呈色穩定，紋飾清晰，為純正的藍
色，晚期青花呈色有偏灰的傾向。（圖⑬）

　　紋飾趨向繁縟，許多器物看上去猶如織錦。
在一些仿宣德青花中，往往對原有紋飾加以改
造使之程式化。如原作品中形狀大小不同的花
卉葉子，現都畫得完全一樣。和原作品相比工
緻有餘而趣味不足。紋飾題材以吉祥圖案為
主，圍繞福、祿、壽、寧為中心。（圖⑬）

　　嘉慶青花大體承襲乾隆舊制，後期所製青花
飄浮暗淡，紋飾層次也欠清晰，釉面因含鐵量
增多而泛青色。器物形制不如乾隆期豐富多
彩。（圖⑬）

　　道光青花為淡雅清麗的灰青色，紋飾少用乾
隆、嘉慶常見的繁密纏枝花、圖案和幾何紋，
器物的胎骨較厚重。

　　咸豐官窰青花胎較道光為薄，青色鮮明純
淨，沒有道光青花的偏灰色調，也不似光緒、
宣統青花的略帶紫色。器物的釉面不夠平整，
以民窰器為尤。

　　同治、光緒、宣統的青花已具現代瓷的特徵，
胎質潔白純淨，青花色澤泛紫。題官款的器物
大多仿乾隆青花，繁縟呆滯。青色飄浮是這一
時期總的特點，又每每在青花處見爆釉點。（圖
⑬、⑬）

⑬ 青花纏枝花卉紋雙耳扁瓶

清・乾隆　器高46cm　天民樓藏

胎體厚重，白釉明潔，青色濃麗。滿繪纏枝四季花卉，畫工一絲不苟，疏密有致，是乾隆官窰青花的典型風格。

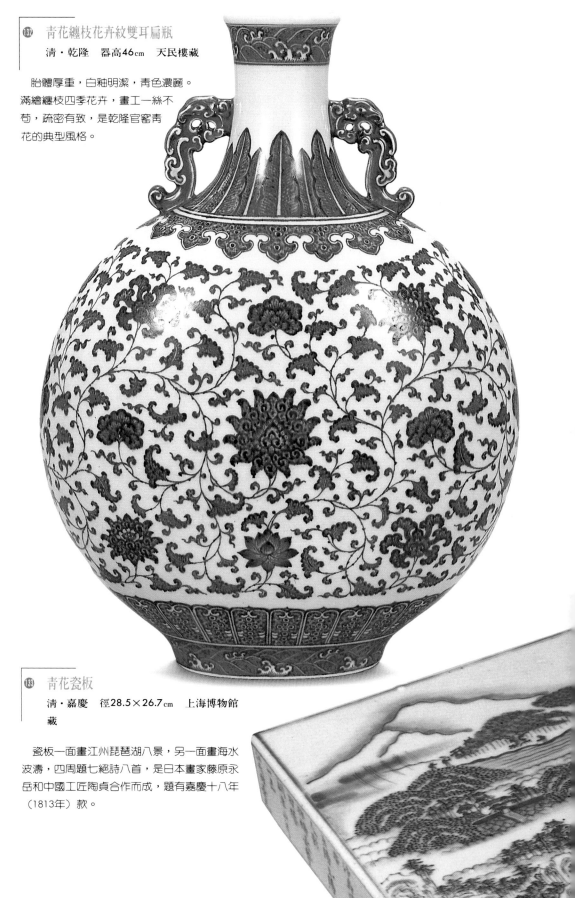

⑬ 青花瓷板

清・嘉慶　徑28.5×26.7cm　上海博物館藏

瓷板一面畫江州琵琶湖八景，另一面畫海水波濤，四周題七絕詩八首，是日本畫家藤原永岳和中國工匠陶貞合作而成，題有嘉慶十八年（1813年）款。

【一四三】

⑭ 青花蓮紋碗

清・同治　口徑14.8cm　胡仁牧先生藏

　青花泛灰，口沿鈴銅邊。外壁繪三角紋、蓮葉紋及如意雲頭紋，內壁繪幾何紋、如意雲頭紋和蓮紋。底「晉甎唫館」爲道光二十二年舉人許應鑅室名。

⑮ 青花花鳥紋大碗

清末　口徑19.2cm　胡仁牧先生藏

　胎白，釉潤，白中微泛黃，有微細藍色星點，青色深沉，藍灰色調。裝飾畫意清新，是晚清同治後出現的新風格。底有「花竹安樂之齋」私家款。

9 ｜ 釉裏紅

釉裏紅在明宣德以後已很少見到，到清初才恢復了生產且技術上有進一步提高。（圖⑬⑥、⑬⑦）

清代的釉裏紅呈不同程度的紫色，和明代釉裏紅的鮮紅色有區別。同時，明代的釉裏紅基本上無濃淡層次，清代釉裏紅已能分出色階。

雍正的釉裏紅是最好的，稱「寶燒紅」。大部分器物採用輕勾淡描的手法，以淡雅取勝，青花釉裏紅製品胎白釉清，青花鮮亮，釉裏紅明艷，使器物超凡脫俗，十分典雅。

乾隆開始，釉裏紅器的紋飾大多程式化，常見器物有團螭、團夔、團鳳牡丹變方瓶，折枝花果或竹石芭蕉玉壺春瓶，雲龍或龍鳳膽瓶，雲龍或雲蝠天球瓶，雲蝠茶壺及一些小件器皿。

除傳統的釉裏紅和青花釉裏紅外，清乾隆時還出現了色地釉裏紅，品種如黃釉青花釉裏紅、綠釉青花釉裏紅、豆青釉青花釉裏紅、天藍釉裏紅等。此外乾隆釉裏紅還有同釉裏黑相結合的品種，如以釉裏紅繪龍紋、釉裏黑繪烏雲，黑白紅三色對比強烈，效果明顯。

⑬⑥ 青花釉裏紅蓮池鴛鴦紋三足洗
清‧康熙　口徑29.1cm　上海博物館藏

製作工致，胎骨緊密，釉色青白。青花青翠欲滴，釉裏紅艷紅鮮明，分繪蓮荷、鴛鴦、蜻蜓，清風濃蔭、生機勃勁。

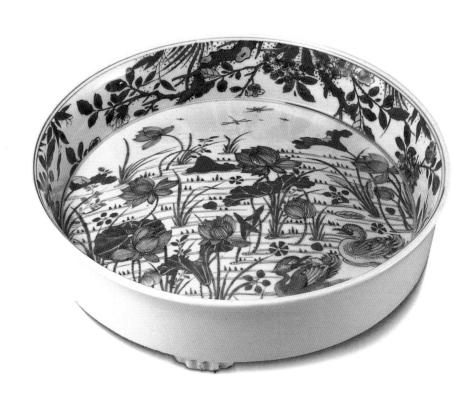

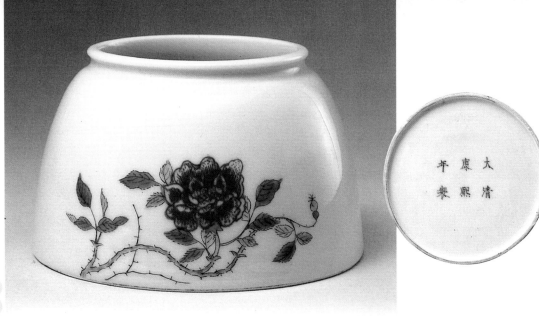

⑬ 釉裏紅加彩花卉紋水盂

　　清·康熙　器高7.9cm　上海博物館藏

　　呈馬蹄形，又稱馬蹄尊。以鮮亮的釉裏紅畫
花朵，釉上綠彩畫葉，褐彩畫枝，嬌艷清麗。
這種釉裏紅加彩是清代新創的品種。

⑬ 郎窰紅釉小缸

　　清·康熙　器高19cm　天民樓藏

　　胎灰白，器內及口沿白釉，有大小不等的開
片。外壁寶石紅釉，近底足垂釉處透明泛青綠，
釉面有氣泡和開片。

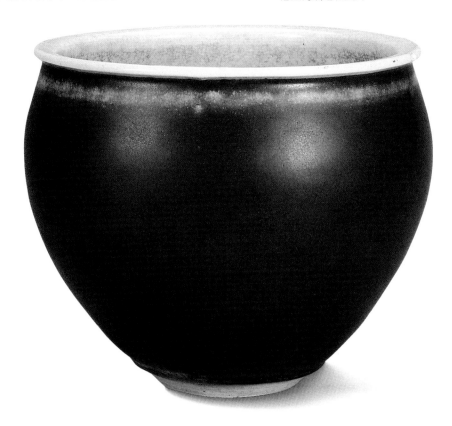

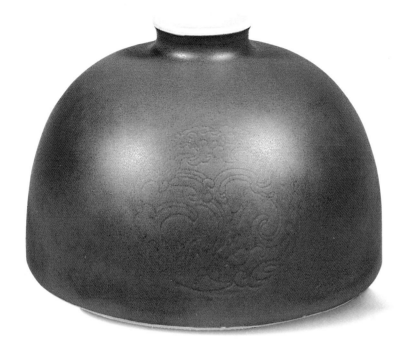

10 郎窰紅和豇豆紅

明永樂、宣德非常成功的紅釉技術很快就失傳了，一直到清康熙才重新出現。除祭紅外，康熙晚期（18世紀初）燒成的郎窰紅和豇豆紅都鮮紅濃艷，瑰麗無比。

1705～1712年間，郎廷極任江西省總督，兼管景德鎮御窰窰務，在他任內仿燒的宣德和成化等各窰一如舊制，紅釉類以郎窰紅最著名。

郎窰紅釉質厚而色深如血，法國人稱之爲「牛血紅」。釉面的垂流痕變忽不定，引人入勝，釉面帶玻璃光澤有開片。底足處釉垂流凝聚濃郁深紅，但釉至底足即戛然而止。口沿多爲白色，底部施米黃色或蘋果綠色釉，稱「炒米底」或「蘋果底」。器物有多種式樣，常見的是盌、盃、把盌等小件器物，胎骨較厚。（圖⑬）

⑬ 豇豆紅太白尊
清・康熙　底徑12.6cm　天民樓藏

器上有刻劃暗團龍紋。器裏及底均施白釉，外壁施豇豆紅釉，釉面見氣泡及深紅色斑塊及小點。底青花書「大清康熙年製」六字。

和郎窰紅的濃烈相反，豇豆紅呈柔和微紫的粉紅色，暈散著深紅星點和綠色苔點，如春風朝霞中的桃花那樣清純可愛，又稱「桃花紅」、「海棠紅」和「美人醉」。豇豆紅都是小件器物，共八式，分別是盤龍瓶、弦紋瓶、菊瓣瓶、柳葉尊、太白尊、蘋果尊、鏜鑼洗、印色盒。（圖⑬）

郎窰紅和豇豆紅在清末民初都有仿製品，幾能亂眞。

11 ｜ 色釉瓷

清代色釉瓷名目繁多，各種釉色無所不能，且都色澤純正。（圖⑭、⑭、⑭）

◇胭脂紅

又稱金紅，色如胭脂，用黃金爲着色劑，是國外傳入的低溫釉，始於康熙，雍正和乾隆製品尤精。

◇瓜皮綠

深如濃翠，淡若嫩葉，釉是透亮的玻璃質，或有開片。

◇孔雀綠

又稱琺翠，翠綠透亮，釉面密布魚子狀小開片，康熙製品最好。

◇茶葉末

釉面失透，色澤黃綠似細茶末，是一種結晶釉，色澤偏黃的又稱「鱔魚黃」。乾隆製品釉色如青銅器，稱古銅彩，用來仿古銅彩釉。器物多爲陳設瓷，器底刻年號款。

◇珊瑚紅

釉色橙紅如珊瑚，有些器物用珊瑚紅作地色，分別繪以五彩、粉彩或描金，有些器物則

⑭ 松綠釉福壽洗
清·乾隆　口徑12cm

下有三乳丁足，口沿外有鼓釘一周，裏心刻萬壽字及雲蝠紋，精美工致。外壁施松綠釉，純淨厚潤，底有陰文刻製「大淸乾隆年製」六篆字。

用珊瑚紅裝飾器耳。

◇紫金釉

又稱醬色釉，流行於清初順治和康熙，乾隆時用作仿古瓷地色，再以抹金描繪花紋。

◇茄皮紫

釉色深沉，色如茄皮或紫葡萄，有深茄及淡茄兩種，以康熙製品爲好。

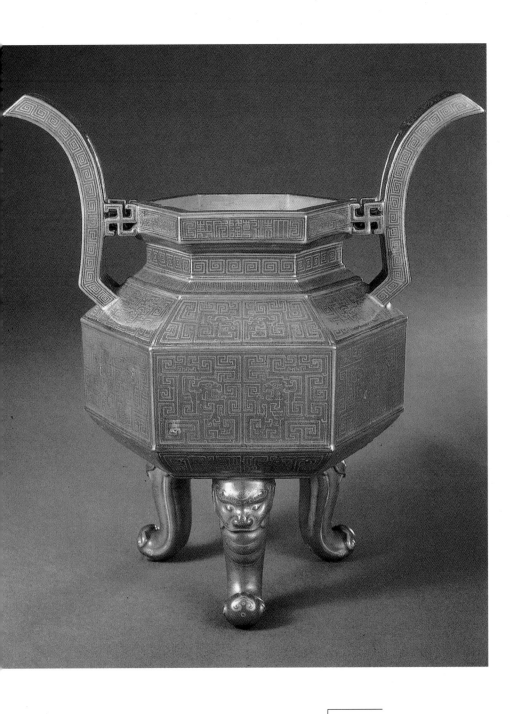

⒁ 仿銅釉描金銀三足爐

　清・乾隆　器高35.7cm

　　器身作六邊形，下三獸足，線條挺拔，造型
華貴。以金銀彩繪紋飾，花紋以回文爲主體，
畫工一絲不苟。口沿下有「大淸乾隆年製」六
篆字。

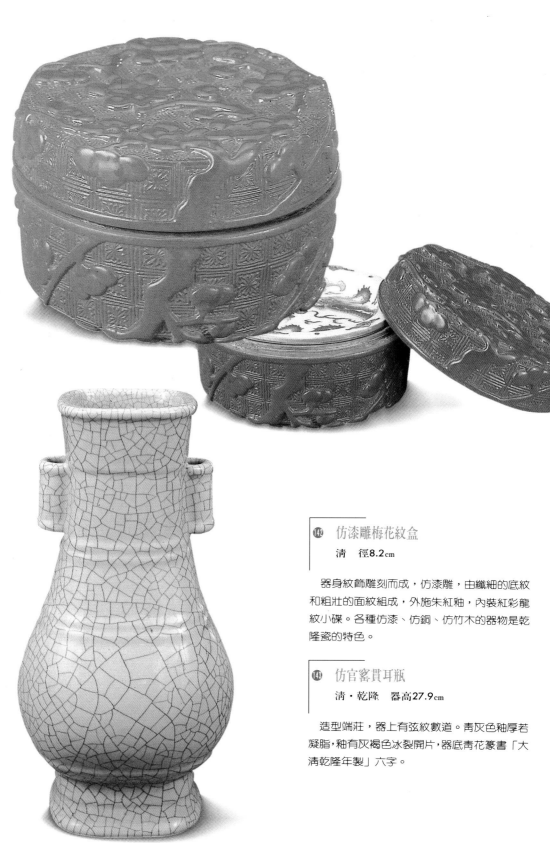

142　仿漆雕梅花紋盒

　　清　徑8.2cm

　　器身紋飾雕刻而成，仿漆雕，由纖細的底紋
和粗壯的面紋組成，外施朱紅釉，內裝紅彩龍
紋小碟。各種仿漆、仿銅、仿竹木的器物是乾
隆瓷的特色。

143　仿官窰貫耳瓶

　　清・乾隆　器高27.9cm

　　造型端莊，器上有弦紋數道。青灰色釉厚若
凝脂，釉有灰褐色冰裂開片，器底青花篆書「大
清乾隆年製」六字。

12 仿宋名窯

清代前期仿宋代名瓷成績卓著，尤以雍正為最，由於胎質的純淨和釉質的厚潤，比宋器更端莊綺麗，但也失去了宋器拙稚古樸、厚潤淳和的韻味。

◇仿汝窯

天藍色釉，釉面清澈晶瑩夾魚子紋小開片，胎、釉細膩，色澤淡雅柔和，有瓶、尊、洗之類陳設瓷，底部有「大清雍正年製」或「大清乾隆年製」青花篆款。

◇仿哥窯

開片由大而深的黑色紋片和小且淺的黃褐色紋片交織成，稱「金絲鐵線」或「文武片」，係人工染色。器物有葵口碗、琮式瓶、筆筒、水盂、筆架等文房用器，器物造型一改宋器的渾厚，變得輕靈。

◇仿官窯

灰藍色釉面，釉層失透寶光內蘊，有大小不等的本色片紋，很像宋器。器物有貫耳瓶、三足洗、象耳尊等。底施白釉，上有年號款。（圖⑭）

◇仿鈞窯

用多種色釉施於一器，產生了狀如火焰的窯變，紅的稱火焰紅，藍的稱火焰青，和宋鈞的自然團狀窯變不同，釉色鮮艷更勝宋鈞一籌。底刷芝蔴醬色釉，刻「雍正年製」或「乾隆年製」款。清代仿鈞多為瓶、罐等琢器陳設瓷。

13 紫砂

紫砂茶具因文人墨客，宿儒高士的推波逐瀾，在清代時日新月異，名家輩出。

明末清初最著名的紫砂大師是陳鳴遠。陳號鶴峰，又號壺隱，雕刻兼長，善翻新樣，設計茶具雅玩不下數十種，均纖巧有致，壺上所鐫字體有晉唐人筆法，是當時紫砂業中文人風格的代表，作品以南瓜壺為典型。（圖⑭）

乾隆時製壺高手有陳漢文、楊季初、張懷仁等人。其中陳漢文精工製壺，尤善鋪砂，楊季初善製菱花壺，張懷仁善於壺技篆刻，以仿唐代書法家懷素的筆法著名。

嘉慶時楊彭年、楊鳳年兄妹很負盛名。楊彭年製壺巧出玲瓏，不用模子，隨手捏就，自然天成。當時的金石書畫大家陳曼生設計了十八種壺式，全由楊彭年製成，稱曼生壺，成了後世模仿的傳統產品。（圖⑮）

當時「彭年以精巧勝，大亨以渾樸勝」。這裡所說大亨為邵大亨，與楊齊名，作品均素淨渾樸，端莊嚴謹。

晚清的製壺高手有邵友廷、黃玉麟和馮彩霞。邵友廷善製掇球、鵝蛋等壺。黃玉麟在選泥配色上別出心裁，仿古壺精緻工整，首創了製作紫砂假山盆景的新工藝。馮彩霞則是繼楊鳳年而起的知名女藝人，久負盛名的「萬松園壺」，即出自馮彩霞之手。

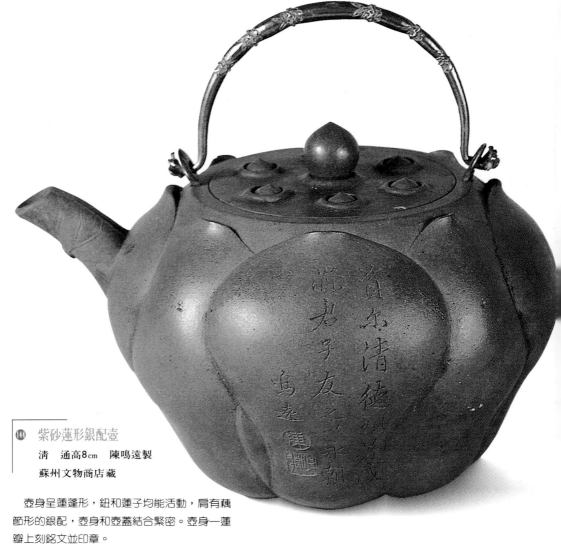

⑭ 紫砂蓮形銀配壺

清　通高8cm　陳鳴遠製

蘇州文物商店藏

　　壺身呈蓮蓬形，鈕和蓮子均能活動，肩有藕
節形的銀配，壺身和壺蓋結合緊密。壺身一蓮
瓣上刻銘文並印章。

⑮ 紫砂仿井欄壺

清　通高8.9cm　楊彭年製　南京博物院
藏

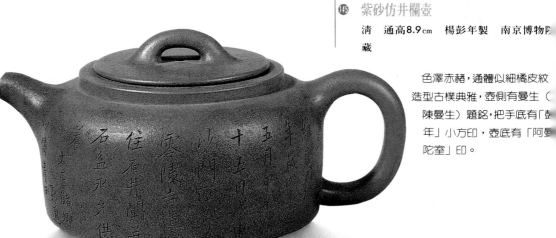

　　色澤赤褐，通體似細橘皮紋
造型古樸典雅，壺側有曼生（
陳曼生）題銘，把手底有「彭
年」小方印，壺底有「阿曼
陀室」印。

14 爐鈞和廣鈞

爐鈞分別是指景德鎮和河南禹縣生產的兩種不同的仿鈞瓷。

景德鎮在清代生產一種仿宜鈞的產品，稱爐鈞，雍正出現，一直到民國初年還有生產。雍正爐鈞釉色以紫紅色爲主調，斑紋如大雪紛飛。乾隆至道光釉呈藍色，斑紋如豌豆大小。晚清和民國生產的已藍紫交匯，斑紋小如魚子。（圖⑭）

河南禹縣的神垕鎮，原係宋鈞瓷產地，當地的蘆姓瓷匠自晚清開始仿宋鈞瓷。蘆氏用風箱爐燒製，因而稱「爐鈞」，又因出自蘆家，也稱「蘆鈞」。其產品釉色五彩斑爛，釉質玉潤晶瑩。所仿折沿盤和乳釘罐，在天靑釉中夾紫紅

⑭ 爐鈞三足爐
清・乾隆　器高11.9cm

雙耳，三足，全器施鈞釉，有褐、藍、綠三色窯變，如蝶舞雪飄。底刻篆體「大淸乾隆年製」，爲景德鎭官窯出品。

斑，完全能亂眞，致使不少古董商人上當。蘆鈞曾作爲壽禮送慈禧，件件寶光內蘊，美奐美輪，使慈禧愛不釋手，足見其精。

廣鈞係廣東石灣窯所產，晚明始見。陶質胎，厚重灰暗，又稱「泥鈞」。廣鈞釉層很厚，以藍色、玻璃紫、墨彩、翠毛釉等色爲佳，釉面垂流細而致密，如雨點狀，稱「雨淋牆」。除日用器皿外，還生產各種筆洗、花盆、仿銅器及陶塑。（圖⑭）

147 廣鈞藍釉蟠螭紋瓶

明～清　器高19.5cm　廣東省博物館藏

　肩部雙凸弦紋間有蟠螭凸紋四。施鈞藍窰變釉，濃豔亮麗。刻「仿周蟠螭瓶，可松製」。可松姓蘇，晚明石灣陶塑名家。

拾
壹

二十世紀初的陶瓷

《公元1901～1937年》

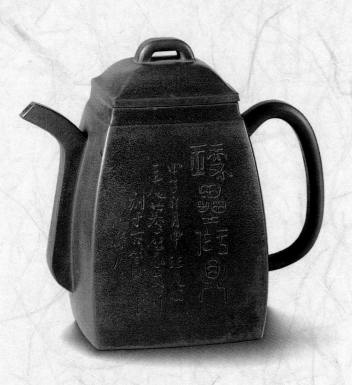

晚清光緒、宣統到1937年抗戰爆發，中國雖然政局多變，但陶瓷業還是取得很大成就。

晚清咸豐、同治、光緒、宣統幾朝中，官窯都採取官搭民燒或委託燒製的方法生產，比較來看還是光緒、宣統的產品最精。慈禧專權時訂燒的幾種粉彩瓷，也可以代表當時的製瓷水平。

隨著社會進步和欣賞趣味的昇華，出現了淺絳彩和新粉彩這兩種新品種以適應時代的需要，這些民國瓷已逐步引起收藏者的注目。

精彩、稀少而神秘的洪憲瓷幾可稱作民國初的官窯瓷。

各種仿古瓷是這一時期的又一光輝點，用小窯仿製的宋、元、明、清歷代名瓷幾乎真假難辨。

1 慈禧瓷

慈禧專權後，燒製過不少瓷器供自己賞玩，因而慈禧瓷無論在性質上還是在品質上就是當時的官窯瓷。

慈禧瓷都題有她居住過的殿室名。咸豐六年，慈禧還是地位較低的懿嬪，生載淳（同治）於儲秀宮。咸豐十一年，慈禧移居長春宮平安室。光緒十年，身為皇太后的慈禧又回到儲秀宮居住。這些情況在慈禧瓷上均有反映。

現在見到的慈禧瓷有四種款識。

◎ 儲秀宮製

器物以大盤、魚缸、瓶及其它陳設瓷為主，有青花、粉彩、暗紋素三彩等釉色。

◎ 大雅齋

「大雅齋」款的器物上同時描有「天地一家春」橢圓形印章式篆字款，多為色地粉彩或琺瑯彩。

◎ 長春同慶、永慶長春

器物有「萬壽無疆」銘茶具、粉彩山水盤、粉彩蓋盒等陳設瓷。

◎ 體和殿製

有青花、粉彩、墨彩、黃釉、五彩等幾種，器物多為大魚缸、花盆、圓形蓋盒等陳設瓷。（圖⓮）

慈禧製瓷耗資巨大，流傳在民間的當不在少數，民國初有不少仿製品，其中有些是專門用作外銷的。

2 洪憲瓷

1916年袁世凱稱帝時，曾命郭葆昌（字世五，號觶齋）為陶務署監督，赴江西督造「御用」器，這便是洪憲瓷。民國初年景德鎮所製瓷中不乏精品，而洪憲瓷更是異彩奪目，堪稱這一時期的「官窯」瓷。（圖⓯）

傳世的洪憲瓷，有「居仁堂」、「居仁堂製」、「洪憲年製」和「洪憲御製」幾種題款，其中題「洪憲御製」的都是贗品，前兩種題款則有真有偽。

郭葆昌在江西時，曾督製仿古月軒琺瑯彩瓷百枚左右，題「居仁堂」三字紅釉篆款，目前幾已絕跡。國內藏有仿乾隆青花琺瑯彩山水人物雙耳罐，題「居仁堂製」四字方形篆款，一般認為是1916年生產的真洪憲瓷。故宮博物院所藏胭脂紫地軋道開光粉彩餐具，外繪山水紋，裏繪雲鶴七夕圖，也可能是這一時期的產品。

對於郭氏任職期間是否燒過有「洪憲年製」款的洪憲瓷尚有爭議，但題有這種款的絕大部

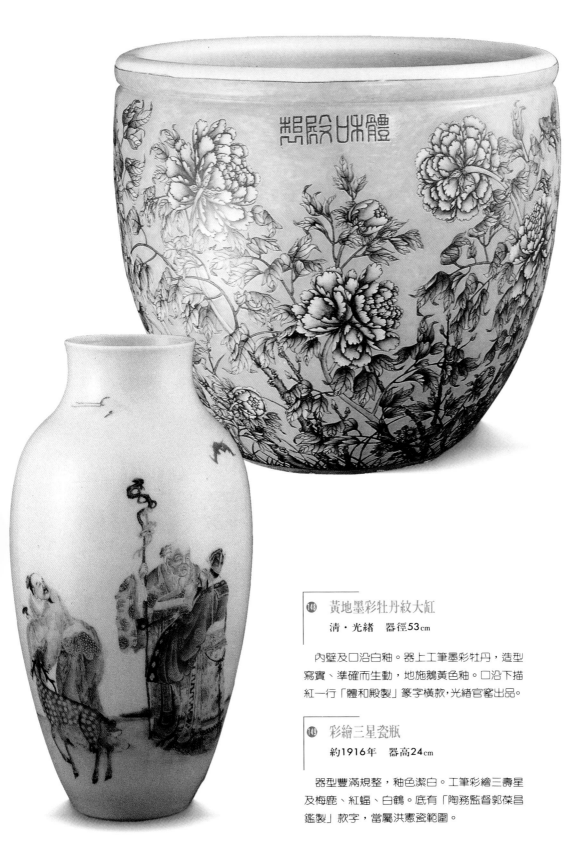

148 黃地墨彩牡丹紋大缸

　　清・光緒　器徑53cm

　　內壁及口沿白釉。器上工筆墨彩牡丹，造型寫實、準確而生動，地施鵝黃色釉。口沿下描紅一行「體和殿製」篆字橫款，光緒官窯出品。

149 彩繪三星瓷瓶

　　約1916年　器高24cm

　　器型豐滿規整，釉色潔白。工筆彩繪三壽星及梅鹿、紅蝠、白鶴。底有「陶務監督郭葆昌鑑製」款字，當屬洪憲瓷範圍。

分都肯定是僞作。

由於袁稱帝僅83天，製瓷周期又很長，故洪憲瓷數量很少。袁倒台後，洪憲瓷身價百倍，郭葆昌仿製了一些，不少瓷商、高匠也紛紛仿製射利。仿製品雖是托古而作，但在當時仍屬上乘之作。

3 淺絳彩瓷

中國傳統山水畫中有淺絳山水一法，係在水墨勾勒皴染的基礎上施淡赭石和淺綠、花青等其它淡彩。晚清時出現用淺絳山水法畫瓷，形成淺絳彩瓷這一新品種。

淺絳彩瓷上的黑色由鈷料和鉛粉混合而成，稱「粉料」，能呈現濃淡不等的幾個色階，與水墨畫相似。釉彩中除淡赭外還有水綠、草綠、淡藍等色。淺絳彩是用釉彩在瓷胎上直接繪製，無渲染且釉層薄。

淺絳彩的題材多借鑒宋、元以來的名畫稿樣，包括山水人物、花鳥、魚蟲、走獸等，與傳統彩瓷的圖案性紋樣不同。

晚清同治、光緒年間最著名的淺絳彩畫師有：

王廷佐，字少維，以畫猴、人物、山水見長，曾供職於御窰廠。

金品卿，又稱品卿居士、寒峯山人，專於山水、花鳥，曾供職於御窰廠，與王少維並稱御廠兩枝筆。

程門，字松生，號雪笠、笠道人，工花卉山水。其子程言、程榮同爲淺絳彩瓷畫大家。（圖⓯）

淺絳彩瓷在清末民初風行時，日用瓷上也均以淺絳彩爲飾，當然品位高下相距甚遠。由於淺絳彩容易磨損，民國以後即逐漸消失。（圖⓯）

⓯ **淺絳彩攜琴訪友圖瓷板**
尺寸25.7×38.7㎝　程門作

以淡墨勾勒後施汁綠、赭石、花青，茂林修竹，老翁稚童，恬淡秀逸，躍然瓷上，是淺絳彩大師程門的得意之作。

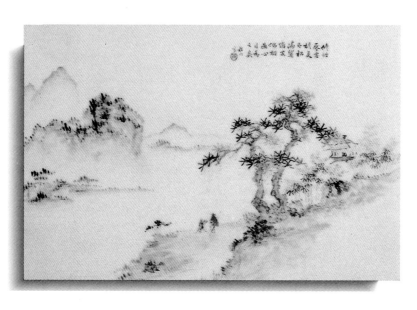

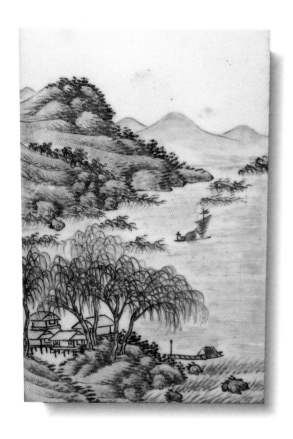

151 淺絳彩山水瓷板

晚清　尺寸19.4×12.6cm

設色淡雅，構圖得體，山石、舟楫、水榭、柳樹都是傳統的中國山水畫法，在清末民初以淺絳彩畫瓷板作掛屏或裝飾傢俱很常見。

4　新粉彩瓷

　　民國初繼淺絳彩後，出現了新粉彩瓷。淺絳彩的畫師都有較高文化素養，作品清麗淡雅，一如文人畫。新粉彩的畫師都出身藝匠，以工見長，作品濃艷俏麗，更符合市民的欣賞習慣。

　　新粉彩瓷也採用傳統的粉彩畫法，題材上多取法宋、元、明、清及近代名畫。和傳統粉彩相比，新粉彩更接近畫，作品在造型、線條、光線、色彩等方面都吸取了近代畫的營養，完全可以比肩畫家在紙、絹上的作品。

　　新粉彩的全盛時期是在1912～1940年間：

　　第一代新粉彩畫師是潘匋宇和汪曉棠。潘匋宇民國初曾任江西省立甲種窰業學校圖畫教師。汪曉棠曾為袁世凱畫洪憲瓷，與潘同為民國初年的新粉彩畫大師。

　　第二代新粉彩畫師是「珠山八友」。珠山係景德鎮市中心的一個小丘，是前清御窰廠所在地。1928年瓷板畫開始流行，為了便於接受訂貨，在王琦倡導下八位畫師成立月圓會，前後共十位畫師參加，分別是王琦、王大凡、程意亭、汪野亭、何許人、徐仲南、鄧碧珊、田鶴仙、畢伯濤和劉雨琴。（圖152、153、154、155）

　　第三代新粉彩畫師活躍於三十年代以後，有的到五、六十年代仍在創作，大多師承珠山八友，有方雲峰、劉希仁、萬雲岩、汪小亭、徐菊亭、張沛軒、鄒文侯、程芸農、余翰青、王錫良、劉仲卿等人。（圖156）

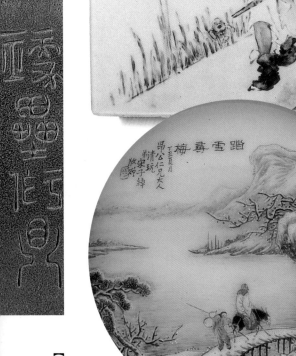

152　新粉彩鍾馗瓷板

尺寸19.2×13.1cm　王琦作

線條流暢，造型準確，將鍾馗怒目圓瞪、執劍仗義的神態描寫得入木三分。筆走墨舞的題款與畫更是珠聯璧合。

153　新粉彩雪景山水印盒

1936年　徑6.6cm　邵尢明先生藏

白胎白釉。畫面以黑彩勾勒，乳白釉填染，衣紋施黃、藍、紅諸色，周圍以琺瑯彩回紋。極工、極精，是抗戰前景德鎮窰的優秀作品。

154　新粉彩人物故事圖瓶

1931年　高29.2cm

器腹繪貂蟬拜月圖，彩色濃重，畫筆細膩，人物鬚眉畢現，王大凡作。王係珠山八友之一，善畫工致人物，號希平居士，齋名希平草廬。

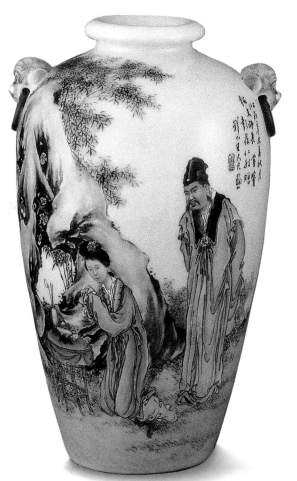

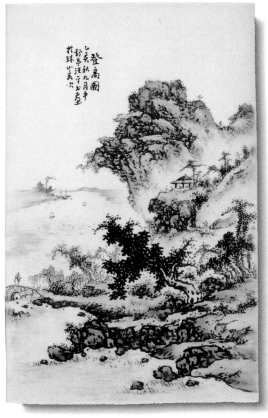

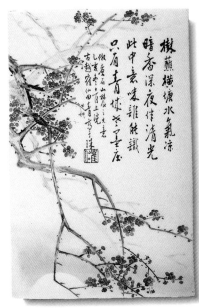

155 新粉彩登高圖瓷板
1935年　尺寸39.2×25.1cm

　　青綠山水，山石、樹木的用筆無不精到，珠山八友之一汪野亭作。汪名平，又號傳芳居士，創粉彩青綠山水，其子汪小亭也是畫瓷高手。

156 新粉彩紅梅圖瓷板
1935年　尺寸39×25.7cm

　　珠山八友之一田鶴仙作。珠山八友各有所長，田以梅花為好，亦有山水作品，所用印有「古石」、「鶴仙」、「田印」等。

【一六三】

5 石灣陶塑

廣東佛山附近的石灣窰，明、清時生產的鈞、哥等色釉瓷很著名。石灣的陶塑人物清中葉開始盛行，晚清和民國初年名家輩出，作品奇峰疊起，蔚成大觀。

石灣陶塑人物皮膚露出部分用本色胎土，呈土黃、赭紅、赭黑等色。人物的衣衫帽履施以官釉、哥釉、白釉、紅釉和青釉。器物色澤深沉古樸，一如唐、宋泥塑。

造型採用誇張和變形的手法，注意傳神，對臉部表情，手足姿勢尤著力刻劃。人物或立或臥，或騎獸或坐席，配景無不貼切合適。作品還用藥鋤、酒罐、烟筒、古琴、羽扇、葫蘆、藜杖、漁鼓等小道具來加強描述人物的特定身份。（圖157、158）

題材廣泛，僧俗男女都有表現，如羅漢、魁星、壽星、釋迦、普賢、文殊、和合、達摩、彌勒、孔子、太白、華陀、漁翁、八仙、昭君、蘇軾、關公、劉海、鍾馗等。

石灣陶塑最早的是清中期「南石堂」款的作品。目前存世的大多是清末及二十世紀初所製，這一時期的陶塑名家有：陳渭岩、黃古珍、霍津、林棠煜、義成、霍子厚、潘玉書、梁汝、陳古齋、潘鐵達、何炎、梁醉石、黃炳、劉永傳、楊炎坤、劉佐朝、橋勝等。

6 紫砂

清末民初，江南商業發達，出口開始蓬勃，海上畫派崛起，文化日益繁榮，都推動了紫砂業的發展。

萬商雲集的上海收藏風氣盛行，出現了專營紫砂的商店，較著名的有鐵畫軒、吳德盛、陳鼎和、利永及葛德和，都派專人赴宜興訂燒。有些古董商把紫砂名手延攬至上海專門從事仿古製作。這樣不但促進了工藝的進步，也培養了一批紫砂工藝大師。

二十世紀初的名手有程壽珍、俞國良、范鼎甫等。程壽珍別號冰心老人，善長製作仿古壺。程製掇球壺端正完美，穩健豐潤，曾獲巴拿馬國際賽會和芝加哥博覽會的獎狀，俞國良的傳爐壺同時獲獎。范鼎甫不僅善於製壺，而且擅長紫砂雕塑，他的大型雕塑作品「鷹」在1935年倫敦國際藝術展覽會上獲得金質獎章。

二十世紀以來，名家輩出，其中有顧景舟、裴石民、朱可心、王寅春、吳雲根、馮桂林、儲銘、汪寶根、李寶珍、蔣蓉、陳少亭、任淦庭等。這批優秀藝人吸取了明、清及近代紫砂工藝中的精華，又對許多壺式不斷提煉修改，使之日臻完善，雖古猶新，更強調從形象、神態、氣質三方面去追求。形神兼備、氣韻生動的現代紫砂，仍有著旺盛的生命力。（圖159、160）

157 陶塑人物
　　晚清　高32.8cm

晚清石灣陶塑大師陳渭岩作。衣飾施乳白色哥釉，手足及胸臉露胎處呈紫紅色，鬚眉施白釉。衣衫飄拂，神情動人，是石灣陶塑中的傑出作品。

158 陶塑仙翁仙鶴
　　晚清　高75.6cm

人物肌膚以白沙泥作，綠衣、青褲，衣衫上用紅褐色點彩。雕塑手法簡練，衣紋均無摺痕，但神態動人，是花盆行造瓦脊人物的方法。

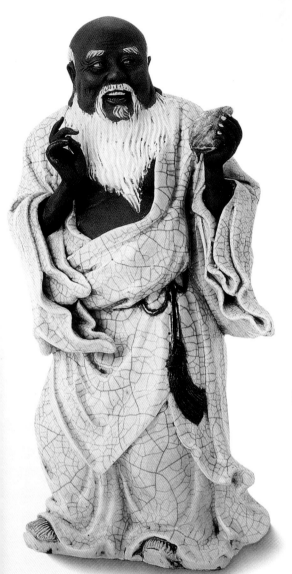

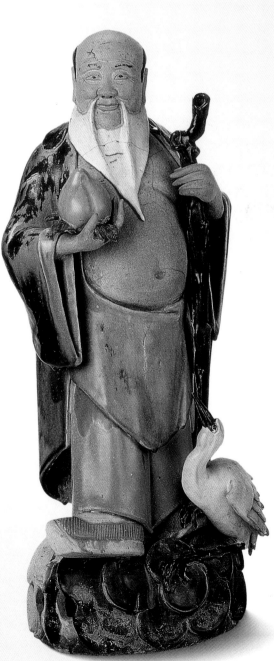

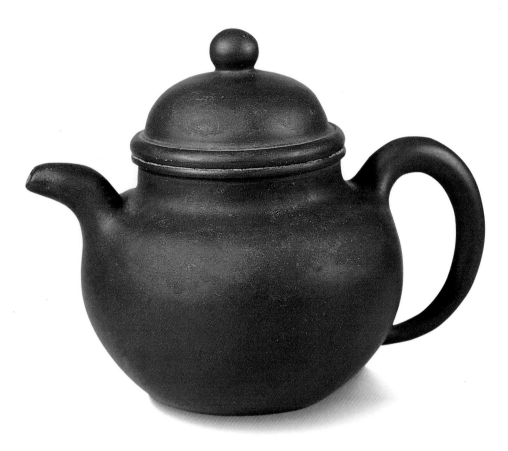

159 紫砂掇球壺

　　近代　通高13.4cm　程壽珍製　南京博物院藏

　　通體墨綠，造型古樸莊重。器耳有四處三種款識，壺底有陽文隸書「八十二老人作此茗壺巴拿馬和國貨物品展覽會曾得優獎」，為程氏晚年精心之作。

160 紫砂鐘形方壺

　　1924年　通高15.8cm　王一羽藏

　　民國初上海鐵畫軒監造，胡耀庭製。此壺俗稱「秤砣方」，渾樸古雅，規矩謹嚴，壺蓋扣合緊密無間，不失毫釐。

【作者簡介】　朱裕平

中國文化史學者。

祖籍江西南昌，1947年生於上海。

出身於文物世家，早年研究哲學，現致力中國古陶瓷的理性研究並導入科學方法論：用還原分析方法進行微觀研究，用大文化方法進行宏觀研究，用辯證邏輯方法進行動態研究。

發表專著和論文多種，對陶瓷文化史理論結構的建立，和表現方式的形成作了有效努力。

有關陶瓷理論著作有／

《中國古瓷滙考》（藝術圖書公司出版）

《中國古瓷銘文》（藝術圖書公司出版）

《中國青花瓷》（藝術圖書公司出版）

《中國唐三彩》（藝術圖書公司出版）

《中國陶瓷綜述》（藝術圖書公司出版）

近日內陸續出版／

《中國彩繪瓷》、《中國色釉瓷》、《明清瓷款品鑒》……。

中國陶瓷綜述

作者◉朱裕平

美術規劃◉	李純慧設計工作室	
法律顧問◉	北辰著作權事務所	
◉	蕭雄淋律師	
發 行 人◉	何恭上	
發 行 所◉	藝術圖書公司	
地　　　址◉	台北市羅斯福路3段283巷18號	
電　　　話◉	(02) 362-0578 • (02) 362-9769	
傳　　　眞◉	(02) 362-3594	
郵　　　撥◉	郵政劃撥 0017620-0 號帳戶	
南部分社◉	台南市西門路1段223巷10弄26號	
電　　　話◉	(06) 261-7268	
傳　　　眞◉	(06) 263-7698	
中部分社◉	台中縣潭子鄉大豐路3段186巷6弄35號	
電　　　話◉	(04) 534-0234	
傳　　　眞◉	(04) 533-1186	
登 記 證◉	行政院新聞局台業字第 1035 號	
定　　　價◉	680 元	
初　　　版◉	1996年3月30日	

ISBN 957-672-223-3

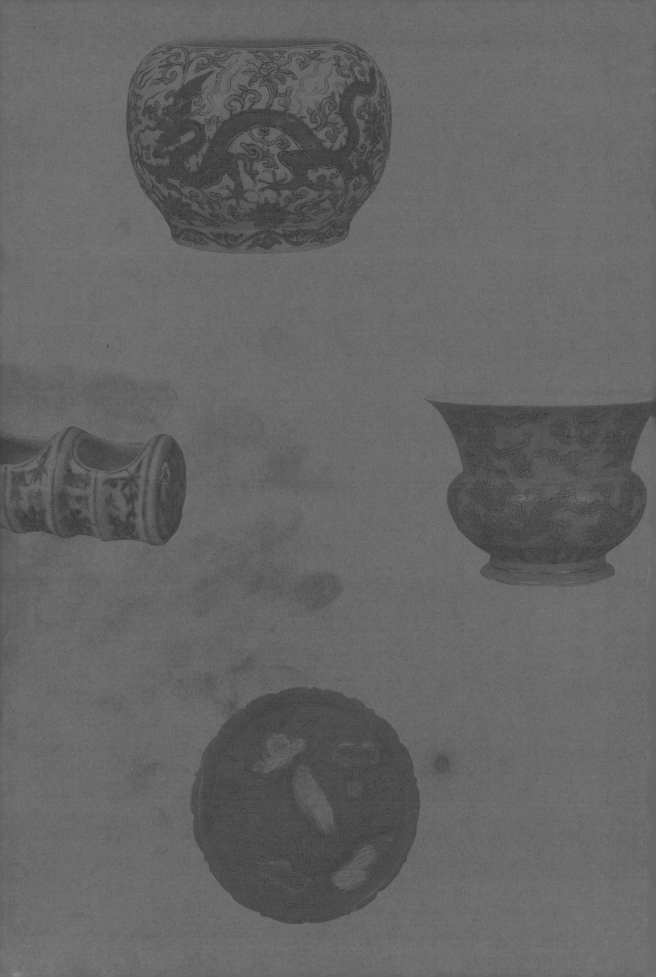